북노마드 디자인 문고
1

전집 디자인

글. **최성일, 정재완**

북노마드

* 일러두기

북노마드 디자인문고 01 『전집 디자인』은 2009년 한국디자인문화재단이 발행한
격월간 디자인 잡지 《디플러스》 제4호에 실린 특별기획 '전집 디자인'을
단행본 형식에 맞춰 수정 및 보완한 것입니다.

이 책을 현재 병상에 누워 있는 출판평론가 최성일 선생께 드립니다.
누구보다 책을 아끼고 사랑했던 선생의 빠른 쾌유를 기원합니다.

차례

Book Design:
Capturing the Essence
of an Era

전집 출판과 북 디자인

최성일. 출판평론가

그 출판사의 전집

어느 한 출판사가 펴낸 모든 책은 그 출판사의 전집이다. 사람 얼굴이 당사자의 인품을 일부 대변하는 것처럼 표지는 책 내용을 반영한다. 적어도 텍스트의 정체 혹은 성향의 절반은 표지에 담겨 있다. 이를 파악하는 것은 독자의 능력이다. 표지 감식안이 없으면 표지에 드러난 텍스트의 속내를 읽어내기 어렵다. 출판사가 안정됐다는 것은 신간을 꾸준히 펴내며 잘 굴러감을 뜻한다. 베스트셀러와 스테디셀러가 있다면 더할 나위 없다. 이런 출판사들의 출판물은 각기 표지에서 그들만의 독자적인 분위기가 흐른다. 표지만 봐도 어떤 출판사의 책인지 알 수 있을 정도다. 아무리 간행목록이 풍성해도 표지가 들쑥날쑥하고 중구난방인 출판사는 신뢰감이 떨어진다.

문학과지성사의 책은 장정에 나타난 표지標識가 뚜렷하다. 요즘은 더러 예외가 없지 않으나, 한창 책을 펴낼 적에 이 출판사의 책은 책등만으로도 구별되었다. 책등 허리춤의 빨간 띠가 그것이다. 붉은색 바탕에 출판사 이름이 두 줄로 새겨진. 이것만큼 출판사의 이미지를 간명하게 나타낸 표식은 지금껏 없었다. 300권 넘게 출간된 '문학과지성사 시인선'(이하 문지 시인선)은 책등에 붉은 띠를 두르지 않았지만, 표지를 통해 일관된 '문지시선'의 얼굴을 지켜왔다. 지호출판사의 교양과학서는 흰색, 베이지색, 노란색 계통인 옅은 바탕의 표지와 책등의 출판사 엠블럼으로 한눈에 지호의 주력임을 알게 한다. 철학서를 주로 펴내는 인문사회과학 출판사 이제이북스는 실험적이며 파격적인 장정이 눈길을 모은다.

문학전집

전집全集, complete works은 크게 개인 전집과 일반적으로 말하는 전집으로 나뉜다. 우리가 흔히 이야기하는 전집은 "시대, 부문, 사상, 유파, 국가, 그 밖의 지역 등에 의해 대표적인 저작물을 골라서 편집하고, 이것을 수 권 혹은 수십 권으로 일정 기간에 걸쳐 간행하는 서적"[1]이다. 출판·인쇄 용어 사전은 이러한 예로 한국문학전집, 세계문학전집, 세계사상교양전집 등을 든다. 일반적 의미의 전집은 선집選集, selected works에 가깝다. 모든 것을 온전히 모았다는 본뜻에 부합하는 전집은 개인 전집으로나 가능하다. 여전히 문학전집은 일반적 의미의 전집을 대표한다.

일반적 의미의 전집으로서 한국문학전집은 일제 강점기에도 나왔다. '현대걸작장편소설전집'(박문서관)은 이광수의 『사랑』을 비롯하여 김동인 염상섭 현진건 박종화 김기진 나빈 같은 작가의 장편소설 10권으로 구성된 우리 근대문학 초창기의 전집이다. 박문서관은 이 전집에 기대를 걸고 다음과 같이 광고하기도 했다.

"일찍기 이렇듯 자미스런 소설이 있었던가. 이렇듯 호장豪壯한 전집이 또 있었던가. 과거 30성상星霜의 역사를 가진 박문서관이 비로소 강호江湖에 바치는 명 작가와 명 소설만을 추려낸 대전집이다."

하지만 이 전집에 대한 독자의 반응은 그리 좋지 않았다.

해방 후 처음으로 한국문학을 집대성한 전집으로는 민중서관의 '한국문학전집'이 꼽힌다. 민중서관은 1958년 신예와 기성 작가를 망라한 전집 발간을 기획하여 한 달에 두 권씩 펴낸 지 18개월 만에 36권으로 완간한다. 장편소설 60편, 단편소설 70편,

1
『편집·인쇄 용어와 해설』,
서수옥 편저, 범우사,
1983

희곡 30편, 시와 시조 200편, 평론·수필·기행문 50편을 전집에 담았다. 이 한국문학전집은 당시 붐을 이룬 세계문학전집의 대형 기획 흐름에 뒤지지 않는 파격적인 우리 문학전집이라는 평가를 받았다. 1960년대의 한국문학전집으로는 을유문화사의 '한국신작문학전집'(전 10권, 1962)과 '현대한국신작전집'(전 10권, 1967), 신구문화사의 '현대한국문학전집'(전 18권, 1965~1967) 등이 있고, 1970년대 초반에는 어문각의 '신한국문학전집'(1970), 성음사省音社의 '한국장편문학대계'(1970), 삼중당의 '한국대표문학전집'(1972) 등이 나왔다.

　1980년대 초반은 결코 되돌아가고 싶지 않은 암울한 시절이지만 한국문학전집은 새로운 전기를 맞는다. 삼성출판사의 '제3세대 한국문학'(1983)은 문학전집으로도 3세대에 속한다. 4·19세대부터 1980년대 초까지 활발한 창작 활동을 펼친 작가 24명의 문제작을 모은 '제3세대 한국문학'은 표제에서 전집을 떼어낸 점이 우선 눈에 띈다. 또한 한글세대를 지칭하는 '제3세대'로 불리는 작가 24인의 대표적 작품을 가려모음으로써 오늘 세대의 문학을 정리했다는 점에서 주목됐던 기획전집이다. 전집을 표제에서 삭제한 한국문학전집의 발간 추세는 계몽사의 '한국문학'(1991)으로 이어지지만, 이 시기의 문학전집은 해방과 더불어 시작된 분단 문학의 반쪽을 되찾는 작업이 화제를 모았다. 대표적 사례로는 출판사가 자체 복원한 을유문화사의 '북으로 간 작가 선집'(전 10권, 1988)을 들 수 있다.

　2004년 무렵 재개된 활발한 한국문학전집 출간 현상은 1958년~1962년, 1967년~1972년, 1983년, 그리고 1990년 전후에 이은 다섯 번째 활성기의 징후로 볼 수 있다. 2004년 '범우비평

판 한국문학'(범우사)과 문학과지성사의 '한국문학전집'이 나오기 시작하고 2005년 창비의 '20세기 한국소설'이 가세하면서 새 천년 한국문학전집 출판의 첫 굽이는 트로이카를 형성한다.

5세대 한국문학전집의 특징을 살펴보면 우선 이제 더는 고루한 문학전집의 틀을 고수하지 않는다. 표제부터 개성 만점이다. 문학과지성사의 한국문학전집은 전통적인 명칭이 오히려 신선하다. 책값이 저렴하고 낱권 구매가 가능하며 판형도 제각각이다. 다채로운 목록 구성과 출판 방식 또한 기존 문학전집과 차별성을 가진다. 문학과지성사의 한국문학전집은 작가별 단편선집이나 장편소설을 한 권에 담는 방식을 취한다. 범우사의 범우비평판 한국문학은 한국문학의 폭과 개념을 넓힌 점이 돋보인다.

세계문학전집은 1980년대 초중반 분위기를 일신한다. 페이퍼백에다 책갑冊匣이 없는 건 물론이고 저렴한 가격으로 낱권 판매를 하게 된다. '학원 세계문학'(학원사)과 '오늘의 세계문학'(벽호/지학사)은 그 선두주자다. '민음사 세계문학전집'은 이런 흐름의 수혜자라고 할 수 있다.[2]

총서, 신서

총서叢書는 "일정한 주제에 관하여, 그 각도나 처지가 다른 저자들이 저술한 서적을 한데 모은 것을 말한다. 분책하여 일정 기간에 걸쳐 계속적으로 간행하는 경우가 많다. 우리나라에서 대표적인 것은, 국학을 중심으로 한 을유문화사 발행의 '한국문화총서'가 있다."[3] 하지만 출판·인쇄 용어 사전이 개정판을 낸다면, 우리나라를 대표하는 총서는 『편집·인쇄 용어와 해설』 초판이 출간된 같은 해 돛을 올린 '대우학술총서'라고 해야 할 것이다.

2
문학전집 부분은 《오늘의 문예비평》(2005년 겨울호, 통권 59호)에 실린 필자의 글 「한국 문학 전집 출판, 다섯 번째 굽이를 감돌다」와 그 글의 바탕이 된 「한국 문학전집」(《기획회의》 통권 168호)에 근거했다.

3
『편집·인쇄 용어와 해설』, 서수옥 편저, 범우사, 1983

"대우학술총서는 1981년 이래 국내 학문 발전에 중추적 역할을 담당해온 우리나라의 대표적 학술총서입니다. 연구 과제의 선정에서부터 연구 결과의 출판에 이르기까지 일관성 있는 프로그램과 지원 속에서 나오는 본 총서는 고급 학술 연구서인 '논저', 학제적 교류의 집약체인 '공동연구', 학술 연구의 근간이 될 수 있는 저술의 '번역' 등으로 구성되어 있습니다."[4]

대우학술총서의 간행처는 민음사에서 출발해 아르케를 거쳐 아카넷으로 이어졌다.

범양사출판부의 '신과학총서'는 프리초프 카프라의 『현대물리학과 동양사상』(1979)을 시발로 교양과학서 분야에 새바람을 몰고 온다. 로베르 에스카르피의 『책의 혁명』(1985)과 스탠리 언윈의 『출판의 진실』(1984)을 소개한 보성사의 '출판·편집총서'는 각 권마다 표지색이 다르다. 솔출판사의 '입장총서'는 외국 사상가 개인 선집의 성격을 지녔다.

우리에게 신서新書는 총서와 같은 부류이나 일본에선 개념이 약간 다르다(신서본: 가로 105mm 세로 173mm 또는 그에 가까운 판형의 책으로 한 손에 들어오는 크기의 책을 말한다). 포괄적인 담론보다는 특정 학문 분야를 집중적으로 다루고 있으며 주로 인문, 사회, 과학 관련 서적이 많다."[5] 말하자면 일본의 신서는 우리로 치면 문고다.

우리 눈에 친숙한 총서와 신서의 표지 디자인은 처음 것을 개선한 경우가 대부분이다. 1970년대 후반 에리히 프롬의 『소유냐 삶이냐』, C. 라이트 밀즈의 『사회학적 상상력』, J. K. 갈브레이드의 『대중은 왜 빈곤한가』 등으로 독서 붐을 몰고 온 '홍성신서'의 출판사 자체 시리즈 고유번호와 홍성신서 일련번호를 병기

4
마이클 폴라니의 『개인적 지식』(아카넷, 2001) 간기면 뒷면의 「지성의 공간, 대우학술총서」에서 발췌.

5
『독서력』, 사이토 다카시, 황선종 옮김, 웅진지식하우스, 2009, 일러두기

위.
『해설자들』(오늘의
세계문학 21), 벽호, 1993

아래.
『대중은 왜
빈곤한가』(홍성신서 17),
홍성사, 1979

하는 방식은 초기의 디자인을 다소 변형한 것이다. 적어도 32번째 책인『제3제국의 신화-나치즘의 정신사』(한길사, 1981)까지는 '오늘의 사상신서'를 상징하는 책등을 볼 수 없다.『우상과 이성』처럼 꾸준히 팔린 책은 인쇄를 거듭할 적에 새 옷으로 갈아입었다.

'창비신서' 4번 리영희 평론집『전환시대의 논리』 8쇄 뒤표지 날개에는 창비신서 18권의 목록이 실려 있다. 그런데 18권 가운데 소설이 8권이나 된다. 이는 창비 소설집의 분야 개설이 아직 안 됐기 때문으로 풀이할 수 있다. 창비신서는 좀 있다가 국판에서 신국판으로 판형이 약간 커진다. 이제는 오늘의 사상신서나 창비신서 처럼 200권 안팎의 목록을 자랑하는 총서·신서류를 찾아보기 어렵다. 그런 식으로 한데 뭉뚱그리면 잘 팔릴 책도 안 팔리기 때문이다. 하여 '까치글방'은 최후의 산증인이라 할 만하다. 까치글방 역시 새 책이 목록에 추가된 게 언제였는지 가물가물하긴 해도.

시집 시리즈

시집 시리즈는 대개 'ㅇㅇ시선'이라는 타이틀 아래 시집을 잇달아 펴낸다. 시집의 판형이 다양해지는 게 최근 추세이나, 시집은 이른바 '시집판형'(127×207mm)으로 출간하는 게 일반적이었다. 백무산 시인의 시집 일곱 권은 시집의 다양한 판형을 보여준다. 첫 시집『만국의 노동자여』(청사, 1988), '창비시선'으로 나온 세 번째 시집『인간의 시간』(창비, 1996)과 네 번째 시집『길은 광야의 것이다』(창비, 1999), 그리고 143번째 '실천문학의 시집'이기도 한 다섯 번째 시집『초심』(실천문학사, 2003)은 일반적인 '시

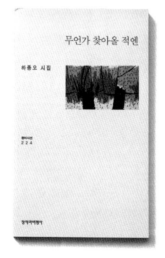

위.
『달 넘세』(창비시선 51),
창작과비평,
1985

아래.
『무언가 찾아올 적엔』
(창비시선 224),
창작과비평, 2003

집 판형'이다. '노동해방시선' 첫 권인 백무산 시인의 두 번째 시집 『동트는 미포만의 새벽을 딛고』(노동문학사, 1990)는 신국판(151×222mm)으로 시집치고는 몸집이 꽤 크다. 박노해 시인의 『노동의 새벽』(풀빛, 1985)이 포함된 '풀빛판화시선'은 1980년대 시집 시리즈 가운데 예외적으로 큰 판형이었다. 여섯 번째 시집 『길 밖의 길』(갈무리, 2004)의 규격은 147×215mm다. 풀빛판화시선과 같은 크기다. 일곱 번째 시집 『거대한 일상』(창비, 2008)은 시집의 크기가 작아지는 최근 추세를 반영한다.[6]

개별 시집 시리즈는 곧잘 변신을 꾀한다. 초창기에 씌웠던 비닐커버를 벗은 것만 빼면 문지시선의 장정은 초지일관이다. 이렇듯 본바탕을 끈기 있게 지속하는 것은 예외다. 다들 한 번씩은 얼굴에 칼을 댔다. 풀빛판화시선, 『만국의 노동자여』가 들어 있는 '청사민중시선', 시집 판형의 전형을 창출했다는 김수영 시인의 시선집 『거대한 뿌리』(민음사, 1974)를 모태로 하는 '오늘의 시인총서' 등은 적어도 한 번씩 크든 작든 얼굴 성형을 했다. '실천문학의 시집' 장정은 두어 번 바뀐 것 같다.

2009년 4월, 300권을 돌파한 창비시선은 오랜 연륜을 감안하더라도 다소 과하게 옷을 갈아입었다. 변별되는 창비시선의 외장은 다섯 가지나 된다. 비닐커버를 코팅으로 대체한 초창기의 기초 성형을 빼고도 말이다. 40번대에서 50번대로 넘어가면서 시도한 변화는 작지만 눈에 띈다. 창비시선이란 시리즈 이름 밑에 작은 사각형의 바탕색을 바꿔가며 시집의 일련번호를 표기하던 책등 위쪽은 시리즈 이름과 일련번호를 한데 묶었다. 또 50번대부터 앞표지는 우측 2cm를 내리닫이로 시집마다 다른 색을 입히고, 그 위쪽엔 일련번호를 크게 썼다. 책등과 표지

6
위의 수치는 필자가
실측한 결과다.
신국판은 152×225mm로
알려져 있다.

의 시선 명칭은 두 번째 장정 도중 한글로 바뀐다. 120번대에서 140번대까지 비교적 짧은 기간 사용된 세 번째 장정은 표지에 바탕색을 입히고 책등의 시선 명칭과 일련번호를 굵은 괄호로 묶은 게 특징이다. 창비시선은 150번대부터 224번째 하종호 시인의 『무언가 찾아올 적엔』(2003)까진 흰색 바탕을 써서 한결 깔끔해진다. 넉 달 후 출간된 225번째 창비시선은 환골탈태한다. 몰라볼 정도는 아니고 그리 좋아진 것 같지도 않지만, 겉모습은 '엄청나게' 달라졌다. 겉옷(표지 커버)을 입었으며 키는 약간 작아졌다. 그런데 파격적인 창비시선의 외장 바꾸기는 치밀한 계획에 따른 것은 아닌 듯싶다. 229번째 시집 책등에서 출판사 이름이 사라졌기에 하는 말이다. 김선우 시인의 『도화 아래 잠들다』(창비, 2003)는 앞표지에만 개명한 출판사 이름을 새겨놓았다.

1994년 안도현 시인의 『외롭고 높고 쓸쓸한』으로 문을 연 '문학동네 시집'은 상대적으로 짧은 기간에 급격한 변화를 겪는다. 표지 디자인이 바뀌고 잠시 '시집 판형'의 크기가 약간 작아졌다가 아담한 사이즈의 표지 커버를 두른 하드커버로 정착한다. 다소 작아진 페이퍼백과 양장본 문학동네 시집은 더는 일련번호를 매기지 않는다. 1989년 유하 시인의 『무림일기』로 출발한 '문예중앙시인선'(중앙일보사)과 2005년 최하림 시인의 『때로는 네가 보이지 않는다』(랜덤하우스중앙)로 시작된 '문예중앙시선'은 외국 출판사와 제휴한 출판사 이름과 한 글자만 다른 시선의 명칭보다는 시선의 디자인 및 판형 변화가 세월의 간극을 더 느끼게 한다. 1970년대 후반 시집 판형은 총서와 문고에도 쓰였다. 전망사의 '전망' 시리즈가 그렇고, 시인사의 '시인문고'가

그렇다. 한 시대를 풍미한 백기완의 『자주고름 입에 물고 옥색치마 휘날리며』, 백낙청의 『인간해방의 논리를 찾아서』, 다산 정약용의 『유배지에서 보낸 편지』는 시인문고의 1, 2, 3번이었다.

문고

손바닥만 한 '을유문고'는 고풍스럽다. '정음문고'와 '박영문고'는 번듯하다. 문고의 신사숙녀랄까. 더욱 저렴한 가격을 앞세워 독자의 호응을 얻은 '삼중당문고'는 출판사가 본문 용지에 그다지 신경 쓰지 않은 걸로 기억한다.

1980년 1월, 현재 간행목록을 담은 1980년판 『삼중당문고목록』(비매품)은 삼중당문고의 특징 중 하나로 예의 싼 가격을 내세운다(⑦최저의 정가: 기간旣刊의 서적이 비싸서 독서열을 감퇴시키는 현실을 고려, 제작원가와 비슷한 금액을 정가로 책정). 『삼중당문고목록』은 부록으로 '삼중당신서' 목록을 덧붙였는데, 삼중당신서 19권은 인문·사회·과학·문학을 망라한다. 1980년대 전반기에 발행된 '중앙신서中央新書'는 한자로 된 명칭과 판형에다 철 지난 세로짜기 조판까지 일본의 신서를 닮았다. 일본 신서의 원조라는 '이와나미신쇼岩波新書'보다 키가 약간 작고 두께는 더 두껍다. 이와나미신쇼가 슬림형인데 비해 중앙신서는 짜리몽땅이랄까.

'문지스펙트럼'과 '창비교양문고'의 여정은 순탄치 않(았)다. 1996년 의욕적으로 출범한 문지스펙트럼의 출간 목록은 90여 권을 헤아린다. 하지만 지난 몇 년간 추가되는 목록이 부쩍 줄었다. 2006년의 세 권 출간을 기점으로 내리막길을 걸어 그 이후로는 한 해 한두 권이 목록에 더해진다. 창비교양문고는 47번

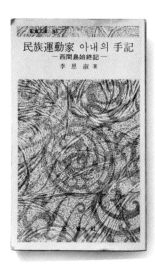

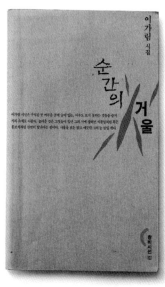

위.
『민족운동가 아내의
수기』(정음문고 65),
정음사, 1975

아래.
『순간의 거울』
(창비시선 127),
창비, 2003

제인 오스틴의 『설득』(1999)을 끝으로 진작에 접었다. 그래도 '살아 있는' 책이 꽤 있다. 일부는 단행본으로 다시 나왔다. 문고와 유사한 단일 시리즈물의 발걸음 또한 녹록한 편은 아니다. "서양 학문의 중추를 이루고 있는 거장들의 사상과 학문을 간결하고 명료하게 집약한 권위 있는 입문서"를 표방한 '시공 로고스 총서'는 37번 『애덤 스미스』(시공사, 2002)로 마침표를 찍는다. 33권이 출간된 '30분에 읽는 위대한 사상가 시리즈'의 책등은 21번에서 22번으로 넘어가면서 적잖이 변한다. 바탕의 검은색 빗금은 굵은 직선이 되고, 시리즈 명칭은 '위대한 사상가'가 '위대한 예술가'로 살짝 바뀐다. 나중에는 펴낸 곳마저 랜덤하우스중앙에서 랜덤하우스코리아로 명의를 변경한다. 개마고원의 "차 한 잔과 함께하는 철학 에세이" 'PAUSE PHILO' 시리즈는 굳이 따로 일련번호를 안 매긴다.

『닥터 노먼 베쑨』(1991)이 불을 지피고 판형을 줄인 『체 게바라 평전』(2000)이 활활 타오른 실천문학사의 '역사 인물 찾기'는 『티베트의 별-푼왕 자서전』(2009)으로 건재함을 과시하고 있다. "인문교양 관련 시리즈물로 유명한 영국 루틀리지 출판사의 야심작 'Critical Thinker' 시리즈"의 한국어판인 'LP Routledge Critical Thinkers'(앨피)는 꾸준히 몸피를 늘리고 있다. 하여간 '책세상문고'의 선전善戰은 대단한 일이 아닐 수 없다. 2000년 4월, 탁석산의 『한국의 정체성』과 함께 시작된 '책세상문고·우리시대'는 독자들의 열띤 호응에 힘입어 새끼를 친다. '책세상문고·고전의 세계'와 '책세상문고·세계문학'의 출간이 잇따른다. 책세상문고는 책등 일련번호 바탕색과 앞표지의 고유한 이마 색깔로 '소속'을 나타낸다. 우리시대와 고전의 세계는 책등 일련번호 바탕

색과 표지 이마의 고유한 색깔이 서로 엇갈린다. 책등 일련번호 바탕과 앞표지 이마가 모두 녹색이던 세계문학은 16번『돈 후안 테노리오』(2004)부터 표지 디자인을 일신한다. 2003년 6월, 미국 관련서 10권을 한꺼번에 펴내며 등장한 '살림지식총서'는 날렵한 판형에 걸맞게 경쾌한 발걸음을 지속하고 있다.

어린이, 청소년 책

얼마 전 거주지 재개발로 인하여 부모님이 33년 만에 이사하셨다. 부모님 집 다락에 20년 넘게 있던 소년잡지 수십 권을 가져왔다. 종이박스 안에 있어서 그런지 보관 상태가 양호하다. "안심하고 읽힐 수 있는 아동 교양지"『소년중앙』의 1977년 7월호 표지는 하늘을 나는 당시 국적 항공사의 여객기가 배경이다. 남자 어린이 표지 모델이 물통을 어깨에 멘 것은 특집 '세계 속의 우리 국력'과 어떤 관련이 있을까?(여름방학 때 바캉스를 떠나라는 암시일까?) 표지 모델 여자 어린이는 폭이 넓은 머리띠를 둘렀다.

표지 뒷면에는 책 전면광고가 실렸다. 동서문화사의 '딱따구리' 광고다. 100권 한 질을 예쁜 책장에 가지런히 꽂은 사진이 전면의 대부분을 차지한다. 광고 문안은 단순하다. 먼저 책장 위다. "한국출판문화상에 빛나는 '딱따구리' 어린이 사랑 나라 사랑의 290원! 100권 완성·전국 책방 낱권 판매 시작!" 광고 문구는 책장 아래로 옮겨간다. "어머니! 텔레비전을 꺼주세요! 만화책을 덮어주세요!" 거의 광고로 채워진 잡지 앞쪽의 컬러 면엔 책 광고가 두 개 더 있다. "5월은 푸르구나, 우리들 세상! / 건강하고 티 없이 밝게 자라는 어린이에게 / 꿈과 슬기가 깃든 삼성

당 우량도서를!" 석 달 연속 게재된 것으로 여겨지는 이 광고는 비치볼을 잡으려는 어린이 다섯 명을 배경으로 삼성당 전집 세트 4종을 배치했다. '소년소녀 이야기 한국사'(전12권)는 책집에 담겨 있고, '소년소녀 세계문학전집'(전50권)은 전용 책장인 듯한 2층 나무 책꽂이에 꽂혀 있다. 그 아래 그 출판사가 펴낸 어린이 전집 14종의 표제와 권수, 그리고 가격을 적어 놓았다. 나는 삼성당의 전집을 갖는 행운을 누리지 못했다.

그래도 '계림문고'를 읽는 기쁨은 맛봤다. 남은 책 광고는 계림출판사의 것이다. 책 사진은 넣지 않고 계림문고 간행목록을 책장에 꽂아 놓은 것처럼 배열했다. 나는 『철가면』 『아라비안 나이트 1, 2, 3』 『로빈슨 크루소우』 『15소년 표류기』 『80일간의 세계일주』에 푹 빠졌다. "언니는 계림문고로, 동생은 계림문고 자매책[7]으로 우리집은 언제나 웃음이 가득!"해지자 다른 출판사들도 그저 바라만 보고 있진 않았다. 그러나 일부 출판사의 계림문고를 본뜬 어린이문고 시리즈는 장정부터 '짝퉁'인 게 표가 났다. 계림문고는 각 권 480원이었다. 연령별로 세분화 된 어린이, 청소년 도서는 판형과 본문 편집 또한 연령대를 반영한다. 사계절 어린이책의 기본 틀은 '사계절 아동문고'다. 신국판형의 사계절 아동문고는 초등학교 고학년 중심이다. 이보다 판형을 약간 키운 '사계절 저학년문고'는 초등학교 1, 2학년 눈높이에 맞춘다. '사계절 아동문고'보다 작은 사계절 중학년문고의 판형은 '중학생 문고'가 아니냐는 오해를 빚기에 충분하다. 중학년은 초등 3, 4학년을 지칭한다. '사계절 1318문고'는 13세에서 18세까지 십대들을 위한 현대문학 선집이다. 바람의아이들 출판사의 '높새바람' '돌개바람' '반올림' 역시 연령대가 경계선이다.

7
계림문고 목록 아래에
있는 열 권짜리 '전면 원색
저학년 어린이를 위한
세계의 동화'를 말함.

한 출판사의 시리즈물이라도 책 만듦새에 따라 느낌이 다르다. 시공사의 페이퍼백 '청소년문고'는 하드커버 '네버랜드 클래식'보다는 아무래도 묵직함이 덜하다. 아동문고의 원조격인 '창비 아동문고'는 초창기의 작은 판형을 나중에 키웠다. '창비 청소년문학'은 창비 아동문고의 독자보다 한두 살이라도 더 먹은 연령층이 대상이다.

개인 전집

작가라면 누구나 전집의 작가를 꿈꾸리라. 하지만 그가 펴낸 작품을 전부 그러모았다고 전집은 아니다. 전집의 작가에겐 처지는 작품이 없어야 한다. 시와 산문으로 나눠 출판된 '김수영 전집'(전2권, 민음사, 1981)은 전집의 진면목이라 할 수 있다. 한꺼번에 접하는 시 작품의 진가는 논외로 하더라도 산문 모음은 겉모습부터 단단하다. 그렇다고 시인의 산문이 고담준론은 아니다. "여기에 나오는 여운계 등의 여자 출연자들이 의외로 세련된 연기력을 보여주는 장면 같은 것을 보면 우리나라의 연기진도 어느 틈에 이렇게 성장했구나 하고 여간 가슴이 흐뭇해지지 않는다."(「문예영화 붐에 대하여」, 1965)

창비(창작과비평사)는 '채만식 전집'(전10권, 1989)을 제외하면 소설가보다는 시인의 전집, 그것도 납·월북 또는 재북 시인의 전집을 주로 펴냈다. '백석 시전집'(이동순 편, 1987), '이용악 시전집'(윤영천 편, 1988), '오장환 전집 1, 2'(최두석 편, 1988)의 표지는 유사한 정감이 느껴진다. 반면, 문학과지성사는 소설가의 전집을 여러 권에 담았다. '황순원 전집'과 '최인훈 전집'은 각기 10권이 넘으며, '최서해 전집'은 세 권으로 구성했다.

　　1980년대 전반기에 선보인 '니체 전집'(전10권, 청하)은 흰색 표지가 산뜻하고 본문 편집의 가독성을 높였다. '책세상 니체 전집'은 독일 발터 데 그루이터 출판사의 '니체 비평전집Nietzsche Werke, Kritische Gesamtausgabe' 가운데 철학적 저작만을 번역 대상으로 삼았는데도 21권이나 된다. 진홍색 커버를 씌운 책세상 니체 전집은 각 권이 400~900쪽에 이른다. 2010년 톨스토이 타계 100주년을 맞아 기획된 작가정신의 '톨스토이 문학전집'의 분량 또한 만만치 않다. 물론 "작품 제목 및 출간 순서는 사정상 변경될 수 있"다. 김화영 교수의 새 번역으로 읽는 '알베르 카뮈 전집'(책세상)은 18번이 두 권이다. 『작가수첩 Ⅲ』(1991)과 『스웨덴 연설·문학비평』(2007)이 그것. 산문, 소설, 희곡, 철학·문학적 에세이, 사적인 글들, 서평·저널리즘의 순으로 배열한 것을 '헤쳐 모여'하면서 등번호가 바뀌었다. 8번 『적지와 왕국』만 등번호가 그대로다.

　　'베르톨트 브레히트 선집'(한마당)은 책등의 출판사 이름과 등번호를 가리면 한통속인지 알 수 없을 만큼 표지 장정이 자유분방하다. 베르톨트 브레히트 선집의 표지가 개별적인 것은 선집이어서가 아니다. 궤도를 수정했기 때문이다. '한마당문예'를 통해 브레히트의 책을 문학 장르별 선집 위주로 서너 권 펴낼 예정이던 한마당은 자사의 브레히트 한국어판 출간 목록이 열 권을 웃돌 줄은 미처 생각하지 못한 것 같다. 열린책들의 '프로이트 전집'은 두 번 나왔다. 한 번은 책집이 있는 신국판 하드커버로, 또 한 번은 판형을 줄인 '역사 인물 찾기'와 같은 크기의 책갑이 없는 하드커버로. 마지막으로 '리영희 저작집'(전12권, 한길사, 2006)은 '사상의 은사'에게 바치는 후학들의 작은 정성이 아닐까.

어느 한 출판사의 나무

정재완. 북 디자이너 · 영남대 교수

나무 한 그루가 서 있다. 수직으로 우뚝 선 나무는 두께와 무게로 세월을 품고 있다. 나이테에는 켜켜이 오랜 시간이 접혀 있다. 이윽고 나무는 종이가 되면서 얇고 가벼워진다. 수평으로 놓인 종이는 접혀 있던 시간을 하나둘 풀어내며 이야기를 쏟아낸다. 누군가 그 종이를 묶기 시작한다. 시간은 다시 접히고 이야기는 그만의 흐름으로 편집된다. 언제든 시간을 접고 펼칠 수 있는, 단단하면서도 유연한 모습을 갖춘다. 종이가 '책'이 되는 것이다.

이 글은 그동안 내가 북 디자이너로 일하면서 만난 사람들에 대한 생각을 기록한 것이다. 그것도 모든 사람들이 아니라, 한국 북 디자인의 출발점이자 민음사의 첫 미술부장이었던 디자이너 정병규와 그의 뒤를 이어 민음사 미술부의 흐름을 이끌었던 박상순과 정보환, 그리고 민음사를 설립한 박맹호 회장에 대한 이야기다. 지극히 개인적이기도 한 이 이야기들은, 그러나 디자인을 공부하거나 실천하는 사람들에게 하나의 생각할 거리를 던져줄 것이다. 많은 출판사 중에서도 유독 민음사는 우리나라에 북 디자인이 완전하게 정착하기 이전, 한 출판사에서 오랜 시간을 두고 시각적 정체성을 이어나간 흔치 않은 사례이기 때문이다.

기록을 연대기적 맥락으로 정리하지 않은 이유는 민음사라는 오랜 역사를 지닌 출판사의 역사를 다루기에 적절한 조사와 편집력을 갖추지 못했기 때문이다. 또한 필자의 경험은 극히 일부분에 머물러 있기도 하다. 다만, 정디자인과 민음사에 다년간 근무하며 그들의 일상과 작업을 비교적 가까이에서 접한 북 디자이너라는 점이 이 글을 쓰게 만들었다.

정보환, 침묵하는 소리

대학 졸업반이었던 내가 민음사 면접을 보러 갔을 때였다. 몇 마디를 나눈 후 정보환 부장은 바로 내일부터 출근하라고 했다. '누구든 뭐든 아무 상관없다'는 표정과 말투였다. 그날 오후, 나는 정병규 선생이 운영하는 정디자인 면접을 봤다. 오전에 민음사를 다녀왔다는 말을 듣고서 정병규 선생은 '내게 민음사는 큰 집과 같은 곳이니, 어디를 선택하든 뭐라 말하기 어렵다'고 말했다. 나는 정디자인에 가기로 마음먹었다. 정보환 부장과는 그날 오전이 처음이자 마지막 만남이었다. 약 3년 후 정디자인을 그만두고 민음사에서 일을 시작했을 때는 그가 회사를 그만둔 뒤였다. 훗날, 그에 대한 이야기를 듣거나 작업을 보면 그때 그 표정과 말투가 괜한 것은 아니었구나 하는 생각이 든다.

밀란 쿤데라의 소설 『느림』은 정보환의 작업을 대표한다. 시시콜콜한 세상 이야기에는 관심 없다는 듯, 속도감을 보여주는 구름 사진에 담담하게 놓인 하얀 네모 상자, 그 안에 놓인 '느림'이라는 두 글자. 글자의 돌기 모양은 부분적으로 둥글다. 이만큼 단순하고 쉬운 작업이 있을까 싶다. 그의 표지 디자인 작업에는 기본 도형인 원, 사각형, 삼각형 등이 무성의하게 보일 만큼 자주 등장한다.

'민음의 시' 시리즈 표지 작업도 그렇다. 그런데 이런 기본 도형을 다루는 그의 구성 감각이 헐렁하지만은 않다. 화면을 보고 있자면 사각형과 원이 내게 어떤 말을 건네는 것 같다. 흰 종이에 찍힌 색깔이 이때처럼 매력적으로 돋보인 적은 흔치 않다. 미리 계산한 것 같으면서도 여전히 무덤덤하다. 그의 표정이다. 작업에서 장식적인 군더더기는 안 보인다. 해봐서 알지만 말보

다 글이 어렵고, 넣는 것보다 빼는 것이 어렵다. 말은 소리고, 글은 침묵이다.

어떤 책을 마주하고 앉았을 때 그냥 거기 있는 책이 있는가 하면, 바쁘게 오가는 책이 있다. 책은 그 자체가 무뚝뚝하고 불친절한 사물이다. 우리는 옷깃을 여민, 단추를 꼭꼭 채운, 속살이라고는 일체 보여주지 않는 경계심 많은 책을 그저 책상 위에, 책꽂이에 두고 있다. 무뚝뚝하고 불친절한 책과 인사를 하고 대화를 나누는 것, 책과 둘도 없는 단짝이 되는 것은 우리의 관심과 노력이 전제되어야 한다. 책은 원래부터 '거기' 있다. 가만히 있다. 그래서 아름답다. 바쁘게 왔다갔다하는 책은 교활한 속내를 감춘 것 같아서 마음이 편치 않다. 내게 책이 조용하다는 것은 책답다는 것이다.

박상순, 동의하지도 반대하지도 않는

내가 민음사에 갔을 때 박상순은 민음사 편집주간이었다. 그 전에 그는 민음사 미술부장이었다. 대학에서 회화를 전공했지만, 시인이다. 문학과 예술을 넘나드는 인물이다. 저자를 이해하고 텍스트를 읽어내는 것은 온전히 그의 감각으로 가능한 일이고, 그는 그것을 자신의 시각문법을 통해 표현하고 있다. 민음사 미술부의 흐름이 이어질 수 있었던 데에는 박맹호 회장이 알아본 박상순의 '다재다능함'이 한몫했다. 현재 뿔 출판사 대표이자, 펭귄클래식코리아 대표인 그는 스스로를 이렇게 얘기한다. "저는 낮에는 계산기를 두드리며 책을 만드는 경영자이고, 밤에는 시인이 됩니다."

박상순은 디자인하는 시인이다. 먼 옛날 시인 이상도 장정

가로 활동했으니 박상순의 이력이 특별할 것은 없으나, 재미있는 것은 그의 디자인 방식이다. 박상순의 표지 디자인은 '철없는 어린아이의 유쾌함'을 보는 것과 같다. '보르헤스 전집'을 보면 어떻게 감상해야 할지 모르는 '난해한, 또는 유치한' 현대미술 앞에 서 있는 듯한 기분이 든다. 컴퓨터 마우스가 움직이는 대로 쓴 글자와 선들, 정체를 알 수 없는 색과 면적, 각 권마다 통일되지도 않은, 그렇다고 아주 다르지도 않은 점들의 위치. 마치 엄격한 타이포그래피와 레이아웃으로 무장한 디자이너들에게 코웃음 치는 느낌마저 자아낸다. 보통의 디자이너는 '맞추기' 강박증이 있다. 앞선, 뒷선을 맞추고 통일감을 주려고 애쓴다. 그런데 박상순은 이것을 의도적으로 거부한다.

현재 그가 대표로 있는 뿔 출판사에서 나온 소설 『나무』에서도 저자 이름을 가지고 일부러 장난친 흔적을 볼 수 있다. 회화를 전공한 그의 이력 때문인지 그에게 책 지면은 하나의 빈 도화지와 같다. 붓을 들고 첫 점을 어디에 찍을지 고민하는 화가의 모습을 닮았다. 처음부터 계획된 공간이란 없는 듯 보인다. 즉흥적이다. 어쩌면 자신도 의식하지 못하는 부분일 게다. 보통의 디자이너들이 의식의 방에 모여 놀고 있다면, 박상순은 분명 무의식의 방에서 삶을 즐기고 있는 것 같다.

디자인은 교육이 가능하지만 예술은 교육이 불가능하다고 생각한다. 디자인 작품은 만드는 것이지만 예술작품은 생각과 행동 그 스스로의 결정체다. 훌륭한 디자이너를 만나서 묻고 파고들면 그가 가진 것은 '예술적 원천'이다. 그것이 '디자인'이라는 방법으로 구체화되는 것이다. 나는 대학에서 디자인을 가르치는 현실이 바로 예술가적 원천을 무시하고 기술을 가르치는

쪽으로만 몰두하고 있는 것 같아 안타깝다. 예술가적 원천은 디자이너가 갖춰야 할 기본기다. 대학에서 디자인을 전공하지 않은 디자이너들이 있다. 그들은 디자인을 배우지 않았다기보다 고민과 방황 속에서 예술가적 원천을 끌어올린 사람들이다.

한 사람의 디자인을 겉모습으로만 평가하는 것은 옳지 않다. 왜냐하면 어쩔 수 없이 디자인은 '상식'을 만드는 행위이고, 상식은 보편적인데다가, 모방이 전제되어야 하기 때문이다. 그런 의미에서 하나같이 비슷비슷한 모습으로 달려가는 한국 그래픽 디자인 판에서 그의 존재, 그의 작업이 귀하고 고맙게 느껴진다. 아쉬운 것은 그를 디자이너로 주목하지 않는 것인데, 어쩌면 디자이너란 이름으로 갇힐 필요성을 못 느끼는 그의 정체성 때문인지도 모른다. 그를 생각하면 가느다란 담배를 입에 물고 양복바지 주머니에 손을 꽂고 서서, 동의도 반대도 하지 않는 듯한 묘한 미소가 떠오른다.

세계문학전집과 본문 타이포그래피

민음사 세계문학전집은 정보환, 박상순이 디자인했다. 여기에는 시인의 감성과 화가의 눈, 디자이너의 손이 녹아 있다. 제목 위아래에 그은 선, 전집 번호와 저자 이름 앞에 놓인 사각형, 대각선으로 구분된 색. 제목 길이에 따라 길고 짧게 조절되는 선이라든가, 색깔의 선택이 자유롭다는 것은 그들의 작업방식을 그대로 드러내준다. 당시 박상순은 편집주간이었는데, 현역 북디자이너로서 민음사 전체의 책 꼴, 디자인에도 영향력을 발휘하고 있었다. 시리즈 디자인의 핵심인 '명화와 소설의 어울림'은 박상순의 몫으로 보인다. 문학과 미술에 폭넓게 접해 있는 박상

순 주간의 이력 때문인지 '명화와 소설의 어울림'은 억지스럽지 않다. 뭔가 있어 보이려고 검증된 명화를 가지고 오는 얄팍한 디자인적 사고는 없다는 말이다. 세계문학전집은 정보환의 '형식'과 박상순의 '내용'이 조화를 이룬 표지 작업이다.

세계문학전집을 이야기할 때면 나는 본문 타이포그래피를 가장 먼저 떠올린다. 내게는 중요한 사건이었다. 누구나 그렇듯, 나 역시 민음사에서 처음 일을 시작할 때 몇 가지 포부를 가졌다. 책 본문 타이포그래피를 단단하게 정리하고 싶었는데, 그 당시 민음사의 소설과 열린책들의 소설을 가지고 본문 타이포그래피를 비교했다. 민음사의 본문은 단어 간격이 넓다. 글줄 간격도 넓은 편이다. 전체적인 짜임새가 어딘지 헐거워 보인다. '세련된' 디자인에서는 용납할 수 없는 몇 가지가 있는데, 단어 간격이 넓고 글줄 간격이 적절하지 못해서 생기는 이빨 빠진 본문 타이포그래피 역시 그중 하나였다. 크게 거슬렸다. 그에 비하면 열린책들의 본문 디자인은 빽빽하게 느껴질 정도로 단어 간격과 글줄 간격이 좁다. 짜임새 측면에서는 좀 더 양호하다. 책 전체에 흐르는 지면의 인상, 읽히는 속도감 등이 다르다. 내가 학교에서 스승과 선배, 동료들에게 배운 것은 '좋은' 타이포그래피였다. 거기에는 어떤 기준이 명확했다. 그것은 방법적인 기술이었다. 당시 나는 열린책들의 본문 디자인이 좀 더 좋은 타이포그래피라고 생각했다. 민음사의 본문 디자인은 '틀렸다'고 생각했다.

민음사와 열린책들이 소설에 접근하는 태도가 다르다는 것, 좋은 본문 타이포그래피는 맥락에 따라 달라진다고 생각한 것은 박상순 주간의 한마디 때문이었다. 여러 번 고치고 정리해서 나름대로 짜임새 있는 본문 타이포그래피 시안을 들고 찾아간

내게 박상순 주간은 이렇게 말했다. "문학은 이런 게 아냐." 그이상 구체적으로 이야기하진 않았다. 기억 또한 편집된다고 하니, 그게 내가 들은 정확한 말인지 내가 받아들인 말의 뜻이 그러했는지는 헷갈린다. 아무튼 그 한마디가 문학과 타이포그래피에 대해 다시 생각하는 계기가 되었고, 지금까지도 그 고민은 이어진다. 습관은 눈을 맹신하게 만든다. 습관을 거부하는 태도는 내 눈이 무언가를 늘 의심하도록 만든다. '좋은 타이포그래피는 없다. 적절한 타이포그래피가 있을 뿐'이라는 말을 되뇌며.

정병규, 책이 책이기 전의 모습으로

정병규에 대해 이야기하려면 시간을 좀 더 거슬러 올라가야 한다. 한때 문예창작을 공부하며 작가를 꿈꾸던 그는 고려대에서 불문학을 공부하며 학보사 편집장을 지냈다. 그런 그가 도쿄와 파리에서 편집 디자인을 접하고 한국에 돌아와 북 디자이너의 길을 걷기 시작한다. 문학도 출신이 디자인에 관심을 갖는 것은 어딘가 이상하다. 게다가 1970년대라니 낯설기까지 하다. 그런데 그런 문학도를 기꺼이 받아들이고 그에게 디자인을 맡기는 출판사가 있었으니 다행이다. 서울대 불문과를 졸업한 박맹호 회장은 민음사를 차렸고, 한길사, 열화당을 비롯한 몇몇 출판사들이 북 디자인의 필요성을 알고 디자이너 정병규를 지원했다. 정병규는 "디자이너에게 일을 주는 것이 그저 고마운 시절이었다"라며 그때를 회고한다. 출판사가 당장의 '이익'만 추구했다면 북 디자인이라는 것은 어쩌면 불가능한 일이 아니었을까. 한국 북 디자인의 정착에는 디자인이라는 보이지 않는 '과정'에 대한 출판사들의 믿음이 한몫했다.

정병규의 작업은 크게 세 번의 변화를 겪은 듯하다. 먼저 1980년대 작업은 군인, 수도승 같은 엄격함 속에서 이루어진다. 대지 작업을 하던 세대가 갖춘 조심스러움도 녹아 있을 것이다. 그는 1mm의 차이 때문에 생기는 화면 인상의 변화에 너무나도 민감하다. 미처 자리 잡지 못한 글자나 이미지는 그의 불호령이 무서워서라도 스스로 제자리를 찾았을 성싶다. 굵은 직선과 사선, 큼지막한 활자, 화면 전체를 나사로 꽉 조이는 듯한 견고함, 자신의 시선에 가둬놓는 이미지의 파편들. 글자들은 제식 훈련을 받는 듯한 질서를 갖춘다.

2000년대 들어 그는 과감한 색과 틀을 깨는 글꼴들을 사용한다. '영월 책 박물관' 전시 책과 포스터들에 쓰인 총천연색은 촌스럽게 보이기도 한다. 그런데 그것이 영월이다. 매년 오월에 열렸던 '영월 책 축제'를 겪어본 사람이라면 알 것이다. 포스터의 글꼴이며 색깔이 책잔치를 여는 박물관 운동장에 얼마나 잘 들어맞는지를.

최근 그의 글자 작업은 '한글의 상형성'을 주제로 시도되고 있다. 한글과 디자인에 대한 공부와 생각들을 작업에 실천하고 있는 중이다. 다분히 실험적이고 선언적인 그의 손놀림에는 평생을 고군분투하며 디자인 현장에서 살아온 노장의 고집이 녹아 있는 듯 보인다.

정병규의 작업 전반에 걸쳐 가장 핵심은 손끝에서 나오는 감각이다. 손으로 스케치하는 일은 그래서 중요하다. 그의 표현은 계획적이고 정확하지만, 기계적이지는 않다. 문학도 출신인 만큼 콘셉트는 인문에 바탕을 뒀고, 사유의 깊이는 풍요롭다. 하지만 표현에 있어서는 절제와 조심성을 동시에 보여준다. 그의

눈과 손은 기계보다 더 기계적이다. 기계는 정해진 범위 안에서 오차가 있지만, 그의 눈과 손에는 오차가 없는 듯하다. 적어도 그는 스스로 그렇게 자부한다. 아마도 박상순, 정보환 등 민음사 미술부로 이어지는 디자인 흐름은 표현력보다는 바로 '인문학적 상상력'을 중요시하는 콘셉트 부분이 아닐까 생각한다.

2009년 민음사는 세계문학전집 특별판을 발행하며 디자이너들에게 작업을 의뢰했다. 여기에는 정병규, 안상수와 같은 시각 디자이너는 물론, 패션 디자이너 이상봉, 제품 디자이너 이돈태 등도 포함되었다. 펭귄출판사에서 나오는 특별 에디션에서 영감을 얻은 것이지만, 국내 출판계에서는 드문 일이었기 때문에 상당한 주목을 받았다. 작업을 의뢰받은 디자이너로서도 책의 새로운 가능성을 실험해본다는 즐거움이 컸을 것이다. 이때 책을 만들어 보지 않은 디자이너들이 그들의 생각을 '구체화'하는 것을 돕기 위해 민음사 내부 디자이너들은 각기 선정된 디자이너들과 짝을 이뤄 조수 역할을 했다.

나는 정병규와 함께 『데미안』 특별판 작업을 진행했다. 정디자인에 근무했던 경험이 있으니 적임자라고 판단했던 모양이다. 담배 연기 자욱한 그의 작업실 책더미 속에서 작업이 진행되었다. 『데미안』 작업을 위해 정병규는 고등학교 시절을 회상했다. 문학도를 꿈꾸었던 시절, 문예지 편집장을 했던 때를 이야기했다. 늘 그렇듯 그의 이야기는 담배 연기처럼 자욱하게 여기저기로 흩날렸다. 그에게 『데미안』을 디자인한다는 것은 한 출판사로부터 언제까지 시안을 보내 달라는, 그런 성격의 일이 아니었다. 자신의 유년을 추억하고 인생을 다시 곱씹으며 지금의 모습까지 오는 그 일련의 과정을 책으로 풀어내는 작업이었다. '자전

적 디자인'이라는 표현이 적당할까. 그는 "책이 책이기 전의 모습을 생각한다"고 말했다. 누군가는 오해할 수도 있다. 나사가 풀린 듯한…… 향수로 디자인을 하는 것을 우려할는지도 모른다. 하지만 앞서 말했듯이 그의 생각은 종잡을 수 없는 것, 단순히 결과만 생각하는 그런 것이 아니었다.

서너 시간이 흘렀던가. 철저하게 손으로 스케치한 설계도면을 내게 건네주었다. 2년 동안 호흡을 맞추며 일을 했으니 내가 설계도면대로 구체화시킬 것이라고 판단했던 것이다. 설계도면을 들고 사무실로 돌아온 나는 바로 작업에 들어가지 않고 생각에 잠겼다. 설계 없이 이루어지는 일이 있던가. 화면에서 나오는 즉흥적인 디자인은 많은 시안을 만들기는 좋지만 내 생각을, 내의도를 고집스럽게 담아내기에는 어딘가 얄팍하지 않을까. 오랜만에 만져보는 디자인 설계도면이었다. 그렇게 책이 나오고 출판기념회를 하던 날 밤, 문학평론가 도정일 선생은 앞에 놓여 있는 열 권의 다양한 디자인 속에서 『데미안』을 펼쳐 들고 말했다.

"민음사 세계문학전집이 이제 제 옷을 입었네."

책 표지가 디자이너의 경연장은 아닐 터이다. 책이 디자이너를 품고 있어야 할 것이다. 오히려 그 속에 푹 빠져 헤엄치듯, 디자인은 거기에 몸을 던져야 할 테고. 정병규는 일책일자를 이야기한다. 一册一字가 아닌, 一册一者로 이해해야 맞다. 하나의 책에는 하나의 목소리, 하나의 표정, 하나의 디자인이 있다는 말이다. 그는 『데미안』에게도 하나의 격格을 부여한 것이다. 그것이 정병규가 책과 만나는 방식이다.

박맹호, 듣는 귀와 보는 눈을 가진

내가 민음사에서 일을 시작했을 무렵 박맹호 회장은 경영 일선에서 한발 물러나고 박근섭 사장이 회사를 젊은 조직으로 변화시키는 중이었다. 성장통을 앓듯, 그때 민음사는 그야말로 격변기이자 위기였다. 많은 경력자들이 회사를 떠났고, 새로운 시스템의 도입은 기존에 일하던 직원들에게 불안감과 피로감을 주기도 했다. 현재보다 지난날을 그리워하는 것이 보통 사람의 마음이리라. 하지만 연륜 있는 출판사의 정체성과 현실의 경영 사이에서 무엇이 더 가치 있는 일인가를 판단하는 것은 복잡하고 어려운 일이다. 박맹호 회장은 '인문학적 사유'를 갖추고 있다. 잘 닦여진 길은 본능적으로 의심하고, 자꾸 주변을 기웃거리는 태도가 녹아 있다. '고인 물은 썩는다'는 그의 신조처럼 민음사의 통증은 어쩌면 고인 물을 걸러내는 자연스러운 과정이었던 것 같다.

회사의 혼란 속에서도 미술부의 존재는 확고했다. 오히려 디자이너 수는 더욱 늘어 스무 명 남짓 이르기까지 했다. 디자이너 수를 늘린 것이 디자인에 대한 지원의 전부는 아닐 것이다. 또 출판사에서 디자이너를 고용하는 것에도 장단점은 있을 것이다. 그러나 디자이너를 꾸준히 보호해온 박맹호 회장의 결정은 그런 논쟁과는 조금 다른 맥락이다. 북 디자이너 정병규와 박상순을 알아본 박맹호 회장의 감식안과 믿음이 세대와 유행이 변한 지금까지도 이어져 오고 있기 때문이다.

일선에선 물러났지만 민음사에서 디자인의 마지막 결정은 여전히 박맹호 회장의 몫이다. 미술부 옆방이 회장실이었는데, 그는 디자이너를 자주 방으로 부른다. 돋보기안경을 코끝까지

내려 쓰고 출력물이 아닌 내 눈을 쳐다보며 "정군은 어떤 것이 좋으냐"고 물으시곤 했다. 부끄럽게도 난 늘 머뭇거렸다. 꺼내는 말도 하나하나 모두 구차했다. 뻔한 그 질문에 그토록 대답하기가 어려웠던 이유는 아마도 '선택'받는 데 길들여진 스스로의 게으름 때문이었으리라. 이 버릇이 꽤나 오래간다. 언젠가 정병규는 한 인터뷰에서 "시안 작업은 하지 않는다"는 말로 디자이너들을 자극한 적이 있다. 그의 독불장군 같은 면모를 보는 듯했지만, 속뜻은 '내 작업의 결정은 스스로 한다'라고 이해해야 옳다.

다시, 나무

젊은이들이 즐겨듣는 음악 장르가 다양해졌다. 걸 그룹이 대세지만, 트로트도 발라드도 자유롭게 즐긴다. 장기하 음악을 두고 이런저런 말도 많다. 만남은 불같고, 헤어짐은 쏘 쿨하다. 스마트폰을 이용해서 짧은 문장을 주고받기도 하고, 인터넷에 접속하면 공적 공간에서 사적 즐거움을 만끽할 수도 있다. 디자인은 문화를 투영한다. 세대가 바뀌고 가치도 변하는 요즘 정병규, 박상순의 디자인 작업은 분명 어딘가 어색하다. 그들을 이야기하는 내가 세상물정 모르고 구닥다리 유행을 다시 끄집어내는 촌스러운 시골 아저씨로 보일 법도 하다. 이젠 젊은 디자이너들, 막 유학을 마치고 돌아온 디자이너들의 작업이 자연스럽고 멋지다. 그러나 우리는 '맥락' 속에서 디자이너의 의미를 평가해야 옳다. 1970년대에 상업미술가로 왕성하게 활동한 디자이너들은 궁지에 몰려 있다. 그들이 요새 유행하는 디자인을 하지 않아서일까. 안타까운 일이다. 디자인은 사회와 문화를 투영한다. 그들은 그 당시 사회의 요구와 필요에 부응했을 뿐이다. 그들의 작

업은 당대의 맥락에서 살펴봐야 제대로 비평을 할 수 있을 것이
다. 지금의 잣대로 판단하는 것은 어리석다. 그것은 우리 디자인
문화의 그릇을 깨뜨리는 일이다. 수많은 '레이어'를 버튼 하나로
합쳐 버리는 것과 같다. 문화를 바라보는, 디자인을 바라보는 천
편일률적인 시선은 다양성을 해치고 많은 가능성을 닫아버린다.

지금 나는 민음사라는 큰 나무를 빠져나와 있다. 출판이라
는 숲 속 어딘가를 정처 없이 떠돌고 있는 중인데, 누군가 이야
기해준다. 저쪽으로 나가면 나무숲이 아닌 '화면'으로 둘러싸인
마을이 있다고. 빠르고 쉽고 싼, 그래서 많은 사람들이 몰려드는
'화면 마을'이 있다니 궁금하기도 하고, 무섭기도 하다. 한 가지
확실한 것은 책이란 나무가 지닌 두께와 무게가 아직까지 내게
큰 위안을 준다는 사실이다.

나무가 책이 되듯, 책은 다시 나무가 된다. 나무가 숲을 만들
듯 책들이 모인 풍경은 울창한 숲과 같다. 공기를 맑게 하고, 거
센 바람을 막고, 쉴 그늘을 만들어준다. 그 풍경은 편안하고 자
연스럽다. 생각이 깊어지고 스스로를 돌아보게 만든다. 내가 지
나온 숲에서는 끊임없이 이야기가 자라고 있었다. 누군가가 심
어놓은 싹이 자라서 제법 가지도 치고 잎사귀도 달렸다. 그 안
에 한국 북 디자인의 한 가지가 자랐으리라는 생각이 든다. 북
디자이너가 보편적 직업이 되고, 출판사마다 많은 디자이너가
일하고, 프리랜서 북 디자인이 활성화 된 현재, 나의 발걸음이
어디로 향할지 확실하지 않지만 그 나무숲을 따라가다 보면 또
다른 이야기를 풀어낼 수 있을 것이다.

출판이란
세상에 흩어지는 말들을
모으는 것이다.

박맹호. 민음사 회장

책이란 재미있는 사물이다. 일정한 내용의 글과 이미지를 모아 순서대로 엮어놓으면 스스로 생명력을 얻는다. 한 시대를 풍미한, 대한민국을 대표하는 출판사들의 '전집 디자인'을 돌아보노라면 자연스럽게 '모은다'는 행위에 관심을 갖게 되고 그만큼의 의문을 품게 된다.

과연 왜 모을까? 책뿐이 아니라, 여러 가지 사물을 수집하는 행위는 인간의 오랜 습관 중 하나이다. 모으는 주체와 대상 역시 다양하다. 단순히 개인의 수집벽을 충족하기 위한 모으기가 있는 반면, 별 볼 일 없는 자료를 모아 거대한 연구 업적을 이루기도 하고, 가치 있는 문물을 모아 박물관을 만들기도 하고, 사람들을 모아 세를 이루기도 한다. 우리가 늘 보아온 것들이다.

그중에서도 '세상에 흩어지는 말들을 모으는' 출판이라는 행위는 단연 주목할 만한 모으기일 것이다. 생각해보라. 책이란 사물로 모아지지 않았다면 얼마나 많은 글과 이미지들이 세상에 나오지 못한 채 생명력을 잃었을지를. 그런 점에서 여기 한자리에 '모은' 북 디자이너들과의 대화는 글과 이미지를 '수집'하는 이들의 가치를 다시 한 번 돌아보게 하는 자리가 될 것이다.

interviewer
박활성. workroom 에디터

interviewee
안지미. 북 디자이너
이승욱. 북 디자이너
강찬규. 북 디자이너
정병규. 북 디자이너

"세월을 관통하는 깊이 있는 디자인"

안지미. 북 디자이너

인터뷰 전에 잠시 주제인 '전집 디자인'에 대해 말씀드리면,
여기서 '전집'은 엄밀한 의미에서 사용한 것은 아닙니다.
그보다는 '시리즈물' 개념이 더 맞겠지요. 그럼에도 굳이
'전집'이란 말을 사용한 것은 북 디자인에 대해 진지한 접근을
해볼 수 있는 단서를 제공하는 말이라고 생각했기 때문입니다.
　　　어떤 점에서요?

책 하나 내고, 이거 팔아야지…… 이런 게 아니라 큰 흐름을
가지고 책이라는 매체를 생각해볼 수 있다는 점에서요.
　　　하지만 결국 '전집'들도 대부분 지금 당장은 돈이
　　　안 되더라도 언젠가는 효자 노릇을 할 것이라는 희망을
　　　가지고 있는 것 같아요.

트렌드까지는 아니더라도 예전에 비해 전집물이 점점
많아지고 있는 것 같아요. 그게 최근 10~20년간 단행본 위주로
진행되어온 대중, 상업출판이 슬슬 한계에 다다르자 그것에
대한 또 다른 돌파구로 보는 게 아닐까 하는 생각도 들어요.
　　　예전에 비해 상업적 논리에서 벗어나 책 만드는
　　　사람으로서 어떤 의무감이나 사명감으로 '이런 책은
　　　꼭 만들어야겠다'라고 해서 나오는 책들의 비중이
　　　줄어든 것 같긴 해요. 아니면 지나치게 상업적인 책들이
　　　너무 많아져서 그렇게 느끼는지도 모르죠. 요즘은
　　　전집이라는 개념 자체도 상품이나 브랜드로 존재하는
　　　것 같아요. 모였을 때 발휘되는 힘이란 것이 있으니까.

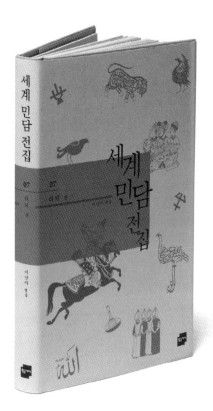

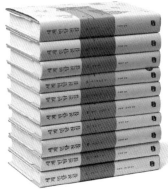

세계민담전집
황금가지
2003. 9 ~ 현재
전 18권(출간 중)
디자인. 안지미

시리즈물로서 힘을 발휘하려면 한 30권 정도는 모여야 된다고
하던데요.

그건 홈쇼핑 같은 곳에서 움직일 때의 이야기이고 시작할
때는 항상 10권을 이야기해요. 적어도 10권 정도는
나와야 조금씩 효과가 나타난다고 생각하죠. 그래서
처음에는 굉장히 힘차게 진행을 해요.
그래서 시장 반응이 좋으면 계속 밀어붙이지만 그렇지
않으면 출간 일정이 늘어지기도 하고 그렇죠.

다른 북 디자이너에 비해 시리즈물을 많이 작업하신 것
같은데요.

어떻게 하다 보니 한동안은 시리즈물 위주의 작업을 하게
되었지만 다작하는 스타일이 아니어서 상대적으로 아주
많다고 할 수 없을 것 같아요. 시리즈물을 디자인하면서
힘들었던 점 중 하나가 방금 말씀드린 들쭉날쭉한
속도감이에요. 그런 일이 반복되면 작업의 흐름도 놓치고
점점 힘들어져요.

작업하셨던 것 중 황금가지에서 나온 '세계민담전집'은 처음부터
30권으로 계획되어서 나오는 걸로 알고 있는데요.

몇 권 줄어서 출간될 것 같아요. 그보다 이 시리즈의
문제점은 담당 편집자가 자주 바뀌는 바람에 초기의
디자인 의도와 흐름을 정확히 꿰뚫고 있는 편집자가
없다는 점이에요.

지금 한 20권 정도 나왔나요? 책장에는 18권까지 꽂혀 있는데…….

다른 권들도 표지와 기타 부속물 등은 이미 다 작업해서
출판사에 넘어가 있어요. 제가 할 일은 대부분 끝난
상태죠. 출간 직전에 최종 검토하는 일만 남았어요.

본격적으로 인터뷰를 풀어나가기 위해 질문을 던져볼게요.
과연 다를까요? 낱권으로 나오는 단행본과 전집을 디자인할 때
디자이너가 접근하는 방식이?

> 다를 수밖에 없을 것 같아요. 예를 들면 집 한 채 짓는
> 것과 커다란 아파트 단지를 짓는 것은 접근하는 방식도
> 달라야 할 것이고, 처음부터 계획 자체가 다르겠죠.
> 게다가 하나하나에 너무 욕심을 내서 만들다가는 전체
> 덩어리로 봤을 때 굉장히 큰 문제가 생길 수 있으니까
> 절제도 하게 되고. 또 완간하기까지 기간도 워낙 길다
> 보니 지나치게 트렌디한 디자인보다는 세월을 관통할
> 수 있는 깊이 있는 디자인이 필요한 것 같아요. 여러모로
> 생각해야 할 요소가 훨씬 많은 것 같아요.

구체적으로 제목의 길고 짧음을 고려해야 한다거나…….

> 여러 가지 변형이 가능해야 하고, 이후에 일어날 여러
> 변수에도 잘 대처할 수 있는 유연성을 가져야겠죠.
> 최대한 상상할 수 있는 상황을 모두 예측해서 작업해야
> 하기 때문에 초반에 포맷을 잡을 때는 훨씬 더 재밌는
> 것 같아요. 하지만 중간에 중단되거나 출간 일정이
> 지나치게 늘어지면 나중에는 목표가 흐려지기도 해요.
> 도대체 내가 뭘 어떻게 하려고 했던 건지, 나도 모르게
> 초심을 잃게 되는 난감한 상황도 발생하죠.

디자이너 입장에서 생각할거리가 많다는 건 그만큼 제약이
많기 때문이 아닐까요?

> 그래서 더 재미있고 의미도 있을 수 있죠. 근데 그
> 제약이라는 게 아주 현실적인 것일 수도 있지만 구조를
> 탄탄하게 세울 수 있는 기회이기도 해서 전 더 좋아요.

한 권의 책을 디자인하는 것보다 장기적인 안목으로
전체가 모여 큰 덩어리가 됐을 때 어떤 형태가 될까
하는 것들을 생각하는 게 좋아요. 시리즈물의 첫 권이
출간되어서 세상에 나오는 순간은 정말 기뻐요. 조금은
두렵기도 하지만. 그렇지만 이런저런 사정으로 출간이
지나치게 늘어지게 되면 동력을 조금씩 잃어가는 것
같아요.

그렇다고 중간에 손을 빼기도 곤란하지 않나요?

네, 그럴 수는 없죠. 포맷이 정해져 있다고 해도 직접
작업한 사람만 아는 규칙이나 섬세한 부분이 있기
때문에 만약 한다면 끝까지 책임지는 것이 당연하다고
생각해요. 아니면 그 누구의 작업도 아닌 애매한 책이
되기 쉽죠.

북 디자이너들이 흔히 책의 외형은 텍스트의 반영, 즉 내용의
반영이라고 말하는데 여기에 대해서는 어떻게 생각하세요?

글쎄요. 저는 텍스트의 반영이라는 표현보다는 글을
읽고 표현하고 싶은 것, 느끼는 것을 토대로 작업해요.
사람마다 개인적인 차이가 있겠지만 저 같은 경우는
책 만들 때 좀 작가적인 입장에 가까운 것 같아요. 그걸
구분 짓는 것도 좀 우습지만 말이죠. 어쨌든 단순히
텍스트의 반영이라는 건 북 디자이너의 입장에서 좀
소극적인 표현인 것 같아요.

표현이야 어쨌든 책의 내용이 어떤 식으로든 외부에 보이는
형태로 나타난다는 점에서는 일맥상통하죠. 당장 클라이언트를
설득하려 해도 그런 논리가 필요하고요. 그런데 전집 디자인은

좀 다를 것 같아요. 전집을 구성하는 개별 책의 텍스트가 중요한 작업의 논리가 될 수 없다는 점에서 그렇죠. 그런 점에서 책의 구조나 뼈대를 세우는 작업과 더 맞닿아 있는 게 아닐까요?

전집이라고 해도 비슷한 듯 다른, 포맷이 굉장히 다른 것들도 아마 찾아보시면 꽤 많을 거예요. 뭔가 시리즈인 것은 분명한데 획일적인 포맷을 적용하지 않고 열려 있는 구조를 가진 책들이요. 전집을 구성하는 텍스트 각각의 개성이 강할 때는 그렇게 구성할 수도 있겠죠. 그렇지 않고 '민담 시리즈'처럼 나라나 지역은 다르지만 민담이라는 큰 카테고리의 성질이 같은 경우는 좀 더 일관된 포맷으로 갈 수도 있는 거고. 전집도 종류나 텍스트가 어떻게 구성되느냐에 따라 다를 수 있을 것 같아요. 보통 전집을 기획할 때는 대략적인 기획 권수가 나와 있는 경우가 많아요. 20~30권 정도다, 아니면 100권이 넘을 수도 있다. 여기에 따라 처음 디자인할 때 고려할 요소들이 달라지기도 하죠. 광범위한 문학전집의 경우는 각각의 텍스트가 갖는 개성이 너무 강하다 보니 오히려 무채색 디자인으로 접근하기도 하지요.

전집이라고 해도 출간 기간이 10년 이상 넘어가면 일관성 있게 나오기가 쉽지 않은 것 같아요. 시집의 경우도 30년 넘게 지속되고 있는 창비시선은 디자인이 여러 차례 바뀌어서 어떻게 소개할지 고민이 돼요. 그렇다고 시 전집을 다루는 데 창비시선을 안 다룰 수도 없고.

리뉴얼 개념이 반영된 거겠죠. 옛날에 정디자인에 있을 때 창비시선을 몇 권 작업했는데 그렇게 지속적으로 하지는 않았던 것 같아요. 또 100호, 200호 특별판처럼 경우에 따라 일반 시리즈와 완전히 차별화해서 단행본의 개념으로 접근하는 경우도 있고요.

정디자인에 몇 년 계셨죠?

　　　　3년 반인가? 20대 후반에 있었어요.

결과물에서 정병규 선생님의 영향이 그렇게 크게 느껴지지는
않는데요.

　　　　어떤 사람들은 느껴진대요. 특히 처음 정디자인을 나온
　　　　지 얼마 안 됐을 때는 무슨 작업을 하든 비슷하다는
　　　　이야기를 많이 들었어요. 언젠가 문학평론 하시는
　　　　분은 정병규 선생님의 면 가르기? 뭐 이런 것이 제
　　　　디자인에서 느껴진다고도 했는데 전 잘 모르겠어요.
　　　　물론 정병규디자인이 학교를 졸업하고 첫 직장이었기
　　　　때문에 저에게는 매우 중요한 시기였죠. 졸업할 땐
　　　　음악을 지나치게 편애해서 음악과 관련된 작업을 하게
　　　　될 줄 알았는데 지금 저는 책을 만들고 있잖아요.

어떤 이야기인지는 알 것 같아요. 예를 들어 시리즈물의 경우
책등 부분을 별도의 공간으로 구분하는 모습이 곧잘
보이던데요?

　　　　특별히 그런 것들을 의식하는 건 아니에요. 시리즈의
　　　　경우는 책장에 나란히 꽂혀 있을 때 단조롭지 않았으면
　　　　하는 의도가 그렇게 표현되어서 결과물로 나오는
　　　　것 같아요. 사이언스북스의 '사이언스 마스터스'나
　　　　아이세움의 '나의 고전읽기' 등이 그런 경우죠.

책의 성격에 따라 다양한 스타일로 작업하는 디자이너가 있고
그 반대의 경우도 있는데, 안지미 씨는 후자인 것 같아요.
어떤 책이 들어가든 일관된 스타일로 나오는 대표적인
케이스죠.

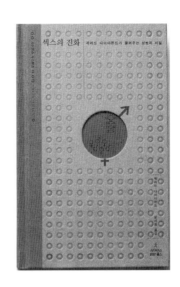

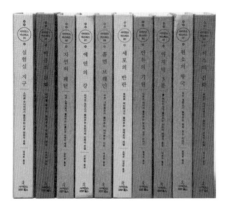

사이언스 마스터즈
사이언스북스
2005. 6 ~ 2009. 10
전 19권(완간)
디자인. 안지미

글쎄요. 전 오히려 다양한 스타일로 작업하시는 분들을
보면 신기해요. 한때 지금보다 어렸을 적엔 나도 머리를
쥐어짜면 다양한 작업이 나올까, 하고 생각해본 적도
있지만 전 불가능한 것 같고 이젠 그러고 싶지도 않아요.
저도 제 스타일을 정확히는 모르겠지만 자연스럽게 제
성향이 녹아들 수밖에 없겠죠. 생각하고, 접근하는 방식도
개인의 경험을 토대로 나오는 거니까요. 전 디자인을
하든 다른 무엇을 하든 그 사람만의 고유한 성향이 가장
중요하다고 생각해요. 무작정 트렌드를 좇아가는 것,
또 자기 스스로가 아닌 외부의 요인에 의해 쉽게 뭔가
변형되는 걸 극단적으로 싫어하는 편이라서 일관된
모습으로 나오는 것 같아요. 좋게 보면 일관성 있는
것이고 나쁘게 보면 지루한 거죠.

아까 작업 스타일에 대해 이야기할 때 작가적인 부분이 있다고
한 것과 비슷한 얘기네요.
어떻게 보면 디자인하기에 성격이 안 맞는 거죠.
디자인은 소통이라고 하는데 전 억지로 소통을 끌어내는
디자인 방식이 과연 북 디자인에 맞는지 모르겠어요.
기본적으로 텍스트가 있을 때 그것을 해석하는 건
디자이너의 몫이라고 생각해요. 물론 여러 사람의 생각이
합쳐졌을 때 좋은 결과물이 나오는 기획물도 있겠지만,
같은 그래픽 디자인이라고 해도 광고처럼 협업이 필요한
분야가 있는 반면 북 디자인은 조금 다른 것 같아요.

지금 작업하시는 것들 중에는 혹시 시리즈물이 없나요?
있어요. 청소년 책인데 나름의 틀은 가지고 있지만 굉장히
열려 있는 구조여서 한 권 한 권은 단행본에 가까워요.

작업한 지 꽤 오래됐어요. 2006년에 첫 권이 나왔나? 그 시리즈를 작업하는 데 있어서 가장 좋은 점은 처음 작업을 한 편집자와 지금도 함께한다는 것이에요. 사소한 의견 차이는 있지만 시간이 흐르면서 자연스럽게 호흡도 척척 맞고 앞으로의 계획도 함께 세울 수 있는 신뢰가 생겼죠. 꼭 시리즈물이 아니더라도 북 디자이너로서 힘든 점은 생각을 공유하면서 지속적으로 함께할 수 있는 사람이 너무 없다는 거예요. 편집자들도 너무 빨리 바뀌고…… 그런 환경이 심각한 것 같아요. 책은 함께 만드는 사람이 가장 중요한데 매번 새로운 사람과 호흡을 맞추는 건 너무 소모적이에요. 북 디자이너에게 제일 중요한 환경이 그런 것 같아요. 특히 호흡이 긴 전집은 더 그렇죠.

안지미

프랑스 파리 ISCOM에서 커뮤니케이션 디자인을 공부한 후 정병규 디자인, 월간 《지오》, 솔출판사에서 디자이너로 일했다. 1990년대 후반 잡지 《팬진공》 창간 작업에 참여했다. 2001년 프리랜서로 독립한 후 미디어대안공간 일주아트하우스 이미지 디렉팅과 문학동네 객원 디자이너로 활동했으며 2003년 작가 이부록과 함께 '그림문자'를 설립, 출판·디자인· 전시·공공미술 등 다양한 매체를 통해 시각 이미지 생산자로서 활동하고 있다.

"디자인, 하나의 그림을 그리는 일"

이승욱. 북 디자이너

이번 주제가 북 디자인 중에서도 '전집 디자인'인데요. 어떻게 풀어야 할지 잘 모르겠어요.

글쎄요. 저만 해도 제대로 된 전집 디자인을 해본 경험이 많지 않아요. 가장 먼저 열린책들에 있을 때 진행한 '도스또예프스끼 전집'이 생각나고 작가정신에 있을 때 진행한 '톨스토이 전집'은 처음 3~4권만 하고 나온 거라 온전히 했다고 보기 어렵고요. 게다가 전집 전체를 외부 디자이너에게 맡기면 출판사 입장에서 디자인 비용이 만만치 않기 때문에 프리랜서에게는 더더욱 기회가 오기 힘들어요. 저도 한 15년 정도 북 디자인을 하는 동안 전집다운 전집을 다뤄본 기회는 별로 없는 것 같아요. 한두 번 정도? 아마 이 주제에 대해 정확한 코멘트를 할 수 있는 분은 그리 많지 않을 것 같아요.

톨스토이 전집은 굉장히 일관성이 있던데 처음에만 하신 거였군요.

일관성을 말하자면 '도스또예프스끼 전집'이 더 낫죠. 그건 전체 25권이 동시에 출간된 경우거든요. 표지에 사용한 그림도 선종훈 선생님이 전부 그려주셨어요. 한꺼번에 나와서 제목의 길이나 다른 변수들을 다 통제할 수 있었기 때문에 일관성 있게 포맷을 잡을 수 있었죠. '톨스토이 전집'은 2007년 7월에 시작해서 1년에 두세 권씩, 전체는 2010년에 끝나는 일정이었어요. 출판사 사정에 따라 기간은 변동될 수 있고요. 이 경우에는 통제할 수 없는 부분이 생길 것을 대비해 최대한 열어둘 수밖에 없죠. 예를 들어 제목 길이가 몇 자 이상일 때, 혹은 그림에 따라 등등의 변수를 생각해서

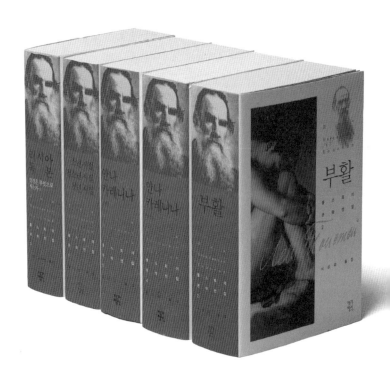

톨스토이 전집
작가정신
2007. 7 ~ 현재
전 5권(출간 중)
디자인. 이승욱

포맷을 두세 가지 만들고 공통적으로 묶이는 것은 따로
작업하고. 그러니까 작업 과정이 다르죠. 열린 것과 닫힌 것.

표지화를 그린 선종훈 선생님과는 어떻게 작업하셨나요?

선종훈 선생님이 전집을 다 읽고 도스또예프스끼가 글을
쓴 연대나 글의 느낌에 맞춰 그림을 그리셨어요. 시간도
꽤 많이 걸렸죠. 그림을 보면 어떤 것은 얼굴 전체가
나오기도 하고, 또 어떤 것은 클로즈업되어 있기도 한데
트리밍은 거의 안 했어요. 원화 그대로라고 보시면 돼요.

또 뭐가 다를까요? 낱권과 전집 디자인의 차이점이라면⋯⋯
프로세스가 다르다든지.

글쎄요. 프로세스가 다르다기보다는, 예를 들어
'도스또예프스끼 전집'처럼 한 인물의 전집이라면 인물에
초점을 맞춰 가야 할 것이고, 총서 개념으로 묶이는
거라면 해당 총서가 지향하는 내용의 공통점을 잡아서
콘셉트로 가야 할 것이고, 시리즈로 묶지만 실제로는
공통점이 별로 없는 경우라면 시리즈라는 점을 인식할 수
있는 장치만 마련하고 각각은 단행본에 가깝게 작업할
수도 있죠. 생각할 것이 훨씬 많지만 콘셉트의 시점을
어떻게 두어야 할지의 문제이지 프로세스가 다른 것은
아닙니다.

문학동네에서 나온 '김승옥 전집'은 각 권이 굉장히 다른데요.
왜 이렇게 다르게 하셨어요?

이건 전집이지만 시장에서 돌아다닐 때는 시리즈로
움직이기보다 단행본의 성격이 더 강한 책이에요.
사실 거의 1권 『무진기행』만 따로 움직이는 편이죠.

또 김승옥 선생님이 각 권마다 가지고 있는 이미지가
있으니 그것도 고려해야 하고요. 하지만 시리즈로서의
통일감은 느껴지도록 작업했어요. 제목 글꼴을 보시면
모두 다른 글꼴이지만 비슷한 느낌이 나죠. 거기에 몇
가지 공통적인 요소만 적용했습니다.

열린책들의 사륙양장 판형을 초기에 작업하신 걸로 알고
있는데요. 시리즈는 아니지만 한 출판사의 일관된 아이덴티티를
만들어냈다는 점에서 전집 디자인이라는 주제와 맞닿아 있는
것 같아요.

어떻게 보면 그 사륙양장 판형은 '도스또예프스끼
전집'을 만드는 과정에서 나온 거라고 볼 수 있습니다.
열린책들도 그 전에는 책들이 무선 제본으로 많이
나왔어요. 그러다가 '도스또예프스끼 전집'을 어떤
형식으로 낼까 고민하는 과정에서 막심 고리키의
『어머니』와 보리슬라프 페키치의『기적의 시대』, 그리고
오스뜨로프스끼의『강철은 어떻게 단련되었는가』
이 세 권을 사륙양장 정 사이즈로 내봤어요. 그리고
그 다음에 폴 오스터의 책 네 권을 동시에 냈죠.
『공중곡예사』『거대한 괴물』『달의 궁전』『우연의 음악』,
이 네 권을 동시에 작업하면서 판면이나 행수 등 본문을
구성하는 요소들을 전부 조금씩 다르게 구성했어요.
판형도 정 사이즈가 아니라 가로로 조금 잘랐죠.
이렇게 총 7권을 출간한 후 거기서 데이터들을 뽑아
'도스또예프스끼 전집'을 만들었습니다.

데이터라면?

판면은 어떤 게 제일 나은가, 행수는 과연 어느 정도

들어가는 것이 효율적인가, 어느 것이 가독성이
좋은가 등을 시험한 거죠. 그런데 폴 오스터의 책이
시장에서 반응이 굉장히 좋았어요. 그래서 그 전에
나와 있던 움베르트 에코와 쥐스킨트의 책들도 이
판형으로 바꾸기 시작했죠. 열린책들 홍지웅 사장님이
소설을 사륙양장으로 돌리기로 결정하신 계기가
'도스또예프스끼 전집'을 어떻게 할 것인가를 놓고
고민하다가 나온 결과물이라고 보시면 돼요. 여기
『어머니』를 보시면 폴 오스터 이후에 나온 양장들이랑
느낌이 살짝 달라요.

『어머니』가 2000년 1월에 나왔고 '도스또예프스끼 전집'이
7월이니까 반 년 정도 시간 차이가 있군요.
　　　네, 그 중간에 폴 오스터와 『장미의 이름』 등이 있고요.

열린책들의 한글 본문이 다른 출판사들의 본문 판면과 느낌이
조금 달랐는데 그게 이때 꼴이 잡힌 건가요?
　　　보통 한글 글꼴로 신명조를 쓰면 영문에는 가라몬드를
많이 쓰잖아요? 그런데 홍 사장님이 조금 힘이 없는
걸 안 좋아하셔서 타임즈 체로 바꾸고 말줄임표 같은
건 다른 곳보다 좀 더 줄이고, 자간도 좀 더 주고…….
이런 변화들을 시도해서 데이터를 뽑는 작업을 했죠.
열린책들에서 나온 『열린책들 편집 매뉴얼』이란 책이
있잖아요? 그 책에 실린 내용들이 제가 있을 때부터
조금씩 잡혔던 거예요.

지금도 거기에 실린 스펙을 그대로 쓰시나요?
　　　많이 바뀌진 않았어요. 그때 어느 정도였냐 하면,

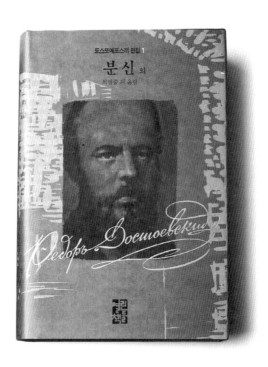

도스또예프스끼 전집
열린책들
2000. 6
전 25권(완간)
디자인. 이승욱
표지화. 선종훈

페이지 한 장당 제작단가까지 뽑았어요. 보시면
도스또예프스끼는 전집이지만 책마다 가격도 다 달라요.
어떤 것은 1만6천 원, 어떤 건 9천 원…… 데이터를
분석해서 도표를 만들었죠. 계산 과정도 복잡하고 준비도
많이 해야 하지만 그런 데이터들의 활용 범위는 굉장히
넓어요. 예를 들어 이 원고는 폴 오스터 무슨 책의 어떤
판면으로 작업하면 가격은 얼마, 총 예상금액은 얼마
이런 식의 데이터까지 뽑아낼 수 있으니까요.

이건 좀 주제에서 벗어난 질문인데, 전공은 디자인 말고 다른 걸
했잖아요? 그게 디자인할 때 도움이 되는 면이 있나요?

네, 아무래도 특화될 수 있는 면도 있고 텍스트를
이해하거나 접근하는 것도 디자인 전공자들하고 다를
수도 있고…….

예전에 하신 인터뷰를 보니까 디자인할 때 텍스트를 잘 안
읽는다고 하셨던데요.

처음에는 꼼꼼히 다 읽었어요. 근데 제가 보편적인
감성을 가진 인간이 아닌 것 같더라고요. 텍스트를 읽고
'그래, 이거야 이거. 느낌이 와'라고 생각하고 신나게
작업을 해가면 반응이 신통치 않을 때가 많았어요.
그런데 다시 작업을 하려고 하면, 이미 그 텍스트에
대해 객관적인 자세가 안 되는 거예요. 더 어렵더라고요.
그래서 그 다음부터는 제가 읽고 판단하는 것과 별도로
객관적인 정보를 최대한 많이 요구해요. 북 디자인이라는
게 심미적인, 작가적인 면만 있는 건 아니잖아요.
출판사로서는 팔려야 되는 거고, 편집자와 마케터의
생각과도 균형을 잡아야죠. 책이 나와서 안 팔리면

어쨌든 출판사에 폐를 끼치는 것 같고. 전에 텍스트를
잘 읽지 않는다고 한 이야기는, 겉멋만 들어서 내용을
무시한 채 제 개인적인 감성만으로 책을 만든다는 게
아니라 이런 뜻으로 말한 건데 누가 그러더라고요.
어떻게 글도 안 읽고 책을 만드느냐고, 사기꾼이라고
말이에요.

안지미 씨와 정반대의 성향을 가진 것 같군요. 안지미 씨는
자기가 완전히 소화하지 않으면 내보내지 않는 스타일인 것
같아요. 그래서 자연스럽게 자신과 맞는 성향의 책들이 저절로
찾아오게 만드는.

　　　글쎄요. 저는 기본적으로 책에 맞추려고 노력해요.
　　　그런데 갖고 있는 손버릇 때문에 어느 정도는 스타일이
　　　드러나게 마련이죠.

제가 보기에는 맨 처음 입사했던 끄레 어소시에이츠의 최만수
선생님 스타일이 느껴지는데요.

　　　당연하죠. 제 선생님인데. 책을 맨 처음 접할 때의
　　　태도부터 발상기법 전부 다 최 선생님께 일일이
　　　배웠으니까요. 그분의 최대 장점은, 예를 들어 흰 백지에
　　　제목을 앉혀보라고 그러면 아마 우리나라에서 제일
　　　잘하실 거예요. 아무런 장치 없이 여기다가 제목만 하나
　　　앉혀봐, 그럼 따라갈 사람이 없을 거예요. 반면 열린책들
　　　홍지웅 사장님의 경우는 체계를 굉장히 중요하게
　　　여기세요. 그런 점도 영향을 받았죠.

어떤 체계요?

예를 들면 열린책들 소설 본문이 그냥 한 것 같지만 어느 것 하나 허투루 하지 않았거든요. 보통 책을 만들 때 보면 페이지에 따라 글의 시작 부분을 오른쪽이나 왼쪽으로 옮기기도 하고, 어떤 경우는 뒤에 페이지가 하나 남으니까 판권을 남는 곳에 넣는 식으로 작업하기 쉽잖아요. 홍 사장님은 절대 그런 일이 없어요. 백지를 여러 장 넣는 한이 있더라도 원칙을 지키죠.

시카고 매뉴얼처럼 정격화 된 거로군요.

네. 그런데 이 형식 안에서 변화를 굉장히 많이 생각하세요. 지루하지 않게 어떻게 변화를 줄까, 형식을 깨지 않으면서도 말이죠.

제가 듣기로는 홍 사장님 성격이 굉장히 강하신 것 같던데요. 밑에서 디자인하시기 힘들지 않으셨어요?

저는 좋았어요. 홍 사장님이 믿는 사람은 완전히 믿고 맡기는 스타일이라서. 아까 말한 사륙양장 형식의 반응이 좋았던 이유도 꼭 형식 때문만은 아니었어요. 앞표지에서 뒤표지까지 이어지는 넓은 공간을 하나의 전체로 보고 그 안에 들어가는 요소들을 전부 세밀하게 조절했어요. 하나의 그림을 그린다고 여기고 작업했죠. 어떤 때는 작업한 레이어가 200개 넘게 쌓일 때도 있었어요. 형식뿐 아니라 사람들이 그런 노력의 결과물을 좋게 봐준 것 같아요.

'전집 디자인'을 통해 '책이라는 매체가 가진 힘'을 얘기할 수 있다고 봐요. 출판사는 늘어나고, 북 디자인 분야도 굉장히 활발해지는 데 반해 책 자체를 둘러싼 출판 본연의 힘은 예전만 못한 것 같아요.

솔직히 책이라는 게 옛날에는 판매원들이 집집마다 찾아다니면서 많이 팔았잖아요? 그런데 단행본을 들고 다니면 마진이 안 남죠. '전집'이라는 것이 거창한 것 같고 무게감도 있는 것 같지만 사실 방문 판매를 위한 전집이 많았단 말이죠. 그런데 판매 루트가 바뀌고 시장이 단행본 위주로 재편되면서 흐름이 바뀐 측면이 있죠. 마케팅적으로도 굉장히 많이 발전했고 출판사로서는 손익을 따지면서 움직일 수밖에 없고요. 디자인만 보더라도 옛날에는 전집만을 위한 디자인을 했었는데 요즘 나오는 전집은 단행본으로도 팔 수 있고 전집으로도 팔 수 있는 기능이 요구되니까 거기에 맞춰 변하는 거죠. 시장이 변해서 전집의 모습이 바뀌긴 했는데, 그렇다고 옛날 전집들은 문화적 사명감이 있었는데 요즘은 상업적이라고 하는 건 너무 쉽게 이야기하는 것 같아요. 전 긍정적으로 생각해요.

이승욱
건국대학교 신문방송학과를 졸업한 후 1996년 북 디자인 회사 끄레 어소시에이츠에 입사하며 북 디자인을 시작했다. 1999년 이후 열린책들, 문학동네, 열림원, 작가정신을 거쳐 현재 프리랜서 디자이너로 일하고 있다.

"근본의 발견"

강찬규. 북 디자이너

우선 전집 디자인에 대해 질문을 드리고 싶습니다.

> 기획 의도를 검토해봤는데요. 오히려 디자인보다는
> 편집 쪽의 느낌이 강한 주제인 것 같습니다. 그런데
> 전 편집이나 출판 쪽에 철학이 있는 것도 아니고……
> 일단 철학을 가질 만한 나이가 아니죠. 괜히 제 소견을
> 이야기해서 우습게 되지나 않을지 모르겠네요.

그냥 편하게 말씀해주세요. 첫 질문은 과연 디자이너로서
낱권과 전집 디자인에 접근하는 방식이 다르냐는 것입니다.

> 근본적으로는 같다고 생각해요. 굳이 분리해놓고 싶진
> 않아요. 제가 접근하는 방식은 어느 것이나 다 똑같아요.
> 왜냐하면 제가 하나의 중심이기 때문에. 다만 비중을
> 어디에 두느냐, 그런 차이를 이야기할 수는 있겠죠. 그
> 거리가 벌어질수록 외부에서 결과물을 볼 때 차이가
> 나겠지만 제 입장에서는 같습니다. 전집이라는 '하나'도
> 기본적으로 여러 개가 뭉쳐서 이뤄지는 거니까요. 여러
> 개와 한 개를 특별히 다르게 보지는 않아요. 각각의
> 개체가 있는 거고, 그 개체가 합쳐지는 거죠.

전집도 어차피 하나의 '한 개'라는 말씀이신 거죠.

> 제가 책에 접근하는 방법은 단순해요. 근본적인
> 무언가만 발견되면 나머지 디테일에 대해서는 많이
> 신경을 못 쓰고 오히려 편집자에게 맡겨버리는
> 편이에요. 심지어 면지 색깔을 물어보면 알아서
> 하라고 할 때도 있어요. 근본적인 콘셉트가 정해지고
> 거기에 합당한 이미지를 찾아내면 저는 작업을
> 마무리해버려요. 작업을 꼼꼼하게 하는 편이 아니고
> 듬성듬성 카테고리를 정해가면서 하는 편이라.

카테고리를 정한다는 게 어떤 의미인가요?

　　　　예를 들면 작다 크다, 적다 많다, 또는 넓다 좁다, 높다
　　　　낮다 등등…… 저는 사람들이 보통 그런 데 매력을
　　　　느낀다고 생각하거든요. 특히 빠르다 느리다, 많다
　　　　적다의 경우 요즘 시대 굉장히 중요한 키워드라고
　　　　생각해요. 이걸 카테고리라고 해야 할지, 모티브라고
　　　　해야 할지 모르겠지만 모든 사물을 잘 살펴보면 이런
　　　　가장 단순한 개념이나 이미지로 귀결된다고 생각해요.
　　　　이것만 찾아내면 작업을 거의 마무리 지을 수 있지요.

쉽게 말하면 나머지는 대세에 영향을 미치지 않는다고
생각하시는군요.

　　　　네, 대세에 영향을 미친다고 생각을 안 해요. 그러니까
　　　　면지가 어떤 색깔이 되든 크게 상관하지 않는 거죠.
　　　　전집 역시 그것을 구성하는 각 책들의 개성을 하나씩
　　　　지워나가면서 공통적인 것을 끄집어내다 보면 한
　　　　가지가 나올 수 있다고 생각해요. 그 한 가지를 찾아내는
　　　　데 많은 시간을 투자하죠. 그러니 전집이냐 하나냐, 그건
　　　　농도의 차이일 뿐 개념의 차이를 많이 느끼지 못해요.
　　　　하지만 외부에서 결과물을 봤을 때는 현격한 차이가
　　　　있겠죠.

지금 말씀하시는 생각은 예전부터 가지고 계셨던 건가요?

　　　　네, 다만 학문적으로 판단한 게 아니라 경험적인
　　　　것이니까 처음에는 이런 걸까? 하고 생각하다가
　　　　계속해보니까 '아, 이게 맞다'고 판단해서 최근에는 아예
　　　　그렇게 생각을 하고 있습니다.

작업한 책들을 보면 왠지 지금 말씀하신 내용과 합치되는 것 같아요. 예를 들면 두 가지 색이 메인 테마가 되는 '이제이북스 철학 시리즈'도 그렇고요.

그 시리즈는 가만히 보면, 항상 두 가지예요. '헤겔' 또는 '스피노자', '자연'이라는 '개념'. 그래서 면을 두 개로 나누는 데서 출발한 거죠. 왜냐하면 너무 다르기 때문에. 자연이 뭘까, 개념이 뭘까, 이렇게 들어가면 답이 안 나오는 거죠.

색은 어떻게 정하셨어요?

내용에 최대한 맞추려고 했습니다. 개념이면 무슨 색깔일까. 자연이면 무슨 색깔일까. 자연은 쉬울 수 있죠. 근데 개념은 굉장히 어렵죠. 보통 사람들이 개념이라고 하면 무슨 색을 떠올릴까? 이런 생각을 하기도 하고.

아무 생각이 안 떠올라도요?

그것도 색깔일 수 있죠. 아무 색깔이 안 떠오른 것 자체가. 한마디로 지금 말씀하신 거는 흰색 아니면 검은색, 무채색이에요. 저는 자연의 개념에 똥색을 썼거든요. 세상에 있는 색을 모두 모으면 뭐가 될까, 똥색, 즉 흙의 색깔이 될 것이다. 이게 자연과 가장 가까운 색일 것이다, 그렇게 생각했던 기억이 나요.

'플라톤 전집'의 경우는 어떤 생각을 가지고 작업하셨나요?

플라톤이 사실 정의되어 있지만 정의되어 있지 않다는 데서 출발했어요. 이런 개념은 요즘 같은 포스트모더니즘 시대에 보편화되어 있다고 생각해요. 아니, 포스트모더니즘 시대인지는 모르겠지만 적어도

철학선집
이제이북스
2004. 1 ~ 현재
전 6권(출간 중)
디자인. 강찬규

모더니즘이 끝난 것은 확실하죠. 과거의 정의가 더는
진리로 기능하지 않는. 그래서 플라톤이라는 인물 역시
뉴 페이스처럼 소개하고 싶다는 생각이 들었어요.
전통적인 느낌도 들지만 새롭게 느껴지는 모던한
이미지, 그런 느낌을 찾아내려고 했었어요. 플라톤
하면 우선 복잡하고 어렵다는 인식이 있거든요. 그런
이미지에서 벗어나보고 싶었어요. 심플하고 손에 쥘 수
있는 느낌으로.

잘 모르겠어요. 요즘의 화려한 표지와 달리 굉장히 단순한
디자인인 것은 분명한데……

예전에 한 인터뷰에서 트렌드는 전혀 신경 쓰지
않는다고 말한 적이 있는데요. 그래픽적인 트렌드는
전혀 생각하지 않지만 실제적인 사람들의 소비
트렌드는 오히려 신경을 써요. 제가 원래 광고 쪽
출신이어서 그런지도 모르죠. 예를 들어 나이키는
신제품이 나와서 새로운 기능을 알릴 필요가 있지 않는
한 이미지 위주의 광고를 많이 하잖아요? 그런 콘셉트를
빌려도 되는 게 플라톤이라고 생각해요. 나이키와
마찬가지로 플라톤을 모르는 사람은 없으니까. 또한
둘 다 사람들이 저마다 가지고 있는 정의나 이미지가
있지요. 전달이 잘 안 됐는지는 몰라도 작업할 때는
그런 생각을 가지고 했어요.

말씀하시는 걸 들어보면 디자이너임에도 불구하고 보여지는
것에 그렇게 집착하지 않는다는 느낌이 드는데요? 오히려
편집자적인 기질이 더 강한 것 같아요.

편집적인 면에 관심이 많아요. 예전에 『그라민은행

정암학당 플라톤 전집
이제이북스
2007. 4 ~ 현재
전 8권(출간 중)
디자인. 강찬규

이야기』라는 책을 진행할 때는 책의 부제를 정하는
데도 관여한 적이 있었어요. 혹시 그 은행에 대해서
아시나요? 방글라데시에 있는 은행인데 돈을 빌릴
여유가 없는 사람들을 대상으로 은행을 시작해서
성공한 유명한 사례가 있거든요.

네, TV에도 나왔었죠.
처음에 정해진 부제는 '가난한 사람들의 희망'이었나,
암튼 정확히 기억나지는 않지만 비슷한 제목이었어요.
그런데 제가 생각하기에 이 책은 가난과는 무관한
책이었어요. 오히려 사회적 정의를 실현한 은행에 대한
이야기였죠. 가난과 정의는 엄연히 다른 이야기라고
생각해요. 가난한 사람을 불쌍히 여겨서 구제하는
건 돈만 있으면 누구나 할 수 있는 거잖아요. 하지만
이건 가난을 이야기하는 게 아니라 어떤 행동과
실천을 통해서 우리가 얼마나 행복해질 수 있느냐를
이야기하는 책이었어요. 그래서 편집부와 의논해서
바꾼 것이 '착한 자본주의를 실현하다'였어요. 그게 더
독자들에게 이 책을 잘 설명해주는 거라고 생각해요.

북 디자이너의 역할이 거기까지라고 생각하시는 건가요?
아니요. 사실 그건 제가 좀 오버하는 거죠. 전 책이란 것
자체를 만드는 게 재미있어서 디자인을 하는 것 같아요.
그런데 솔직히 디자인을 하려면 섬세하고 꼼꼼해야
하는데 제 성격이 그렇지가 못하거든요. 그러다 보니
'하지 말아야지' 하고 생각하면서도 그쪽을 자꾸
건드리게 돼요. 그런데 그걸 좋게 봐주고 자신에게도
도움이 된다고 생각하는 사람이 있는 반면 싫어하는

사람들도 있어요. 그래서 잘 맞으면 관계도 아주
오래가지만 그렇지 않으면 한 권으로 끝나기도 해요.

다시 주제로 돌아온다면, 예전에 방문 판매할 때의 전집과 요즘
나오는 전집의 차이는 뭐라고 생각하세요?

> 예전이라 하면 1970~1980년대를 말하는 건가요? 그때는
> 전집을 만들어서 영업을 하는 사람들이 필요했다고
> 봐요. 사실 그때만 하더라도 문맹률이 생각보다
> 높았어요. 어떤 게 좋은 책인지, 어떤 게 필요한 책인지
> 사람들이 잘 알지도 못했죠. 그래서 그 시절에는 그런
> 식으로 소비가 됐다고 판단하거든요. 배우지 못한
> 사람들이 돈을 벌고 이제 문화를 향유하기 위해서,
> 자식을 공부시키기 위해서, 혹은 남에게 보여주기
> 위해서 전집을 사는 거죠. 마케팅적으로 의미가
> 있있다고 봐요. 그리고 그때는 디자인이 하나였죠. 금박.

그러고 보니 생각나네요. 금박.

> 네, 갈색 장정에 금박 글씨와 장식들. 그게 전시해
> 놓았을 때 폼이 나는 형식이거든요. 지금은 사실 전집도
> 시리즈로 팔리는 경우와 낱권으로 팔리는 경우 두
> 가지로 분리해서 볼 수 있어요. 거기에 맞춰서 디자인도
> 각각의 요구를 담을 수 있게 변했죠. 예를 들어 예전에
> 우리나라 명장들을 다루는 전집이라고 하면 을지문덕
> 강감찬 이순신, 이런 글자만 다르고 다 똑같았죠. 하지만
> 요즘엔 이순신이면 이순신 이미지가 들어가야 하거든요.
> 거기서 더 나간다면 이순신을 더 이순신답게, 강감찬을
> 더 강감찬답게 하는 거죠. 또 전집의 경우 마케팅적인
> 면에 더 초점이 맞춰질 수밖에 없어요. 왜냐하면 규모가

크잖아요. 투자 비용이 굉장히 많기 때문에 무시할 수
없죠. 그런 흐름이 있고 더 크게 본다면 전 세계적으로
역사적인 전집 디자인의 발달 과정이 있겠죠.

어떤 발달 과정이요?

그러니까 책이 만들어지는 과정을 생각해 보면, 처음에
개별 책의 보관을 위해 커버가 생기고, 그 다음에
책장이 생기고, 그 다음에 서재가 생기면서 책의 정리나
분류가 필요하게 됐죠. 전집 탄생의 역사에 대해서는
잘 모르겠지만 나름대로 생각해 보면 그런 과정을 통해
라이브러리화의 필요가 생겼다고 봐요. 책장이 커지면
도서관이 되는 거니까. 그러면서 유사한 것들끼리 묶기
시작하는 거죠. 그런 게 전집의 개념과 비슷하지 않을까
싶어요.

말 되네요. 하지만 아무래도 역사적으로 보면 그 전에
백과사전의 개념이 있지 않을까요?

제 말의 요점은 라이브러리화의 핵심은 두 가지라는
거예요. 하나는 자기네들이 관리하기 편하기 위해서,
또 하나는 독자들이 쉽게 찾아볼 수 있게 하기 위해서,
그 둘을 모두 만족시키는 게 전집이죠. 만약 이순신을
찾는다고 하면 위인전집을 보면 되죠. 그런 측면에서
전집은 기능적인 측면을 많이 갖고 있고 그 기능을 잘
살릴 수 있는 디자인이 필요하지요. 실제로 현재도 전집은
기능적으로 진화하고 있어요. 옛날에는 전집이라고
하면 굉장히 묵직했죠. 전시를 위해서도 두껍고 큰
책이 필요했어요. 하지만 지금은 작아졌어요. 사람들이
편하게 다가갈 수 있는 형태죠. 오히려 요즘에는 손에

쥐기 쉽게 되어 있는 게 전집이에요. 이렇게 기능적으로
마케팅적으로 진화하고 있는 게 전집 아닌가 하는
생각도 들고, 그렇다면 디자이너들도 거기에 맞는
합리적인 디자인을 해야 하지 않을까 생각이 들어요

아까 금박으로 표현되는 일률적인 디자인을 얘기해서 든
생각인데요. 보통 1980년대 정도부터 우리나라에 본격적인
북 디자인이 시작됐다고 말하잖아요? 그게 정식으로 디자인
교육을 받은 사람들이 책의 외형을 책임지게 됐다는 객관적인
사실 말고, 외형적인 혹은 가시적으로 보이는 측면에서 과연
뭐가 달라졌다고 보세요?

저는 오히려 디자인적으로 퇴화됐다고 말할 수도 있을
것 같은데요.

너무 극단적인 것 아닌가요?

지금 제가 퇴화라고 한 건 솔직히 농담 반 진담
반인데, 옛날에는 책을 장인들이 만들었어요. 기능적인
면에서도 보이는 것보다는 가치 있는 자료를 오랫동안
보관하는 데 치중했죠. 그러자면 커버가 굉장히
단단해야 해요. 수십 년이 지나도 상하지 않도록. 그래서
옛날에는 양장이 많았죠. 요즘에는 세상의 속도가 점점
빨라지면서 책도 그 속도에 적응해버렸어요. 그러다
보니 심플하게…… 또 소프트웨어가 발전하면서 누구나
쉽게 책을 만들 수 있게 되었죠. 한마디로 대중에게 좀
더 가까이 다가간 건데 이것을 디자인이나 기능적인
측면에서 과연 발전인가, 아니면 예전의 모습이 진정한
북 디자인에 더 가까운지를 생각해봐야죠.

조금 다른 이야기인 것 같은데요? 옛날 북 디자인이 장정의 개념으로 여겨졌을 때, 책 표지를 하나의 화판으로 여기고 작업했던 화가들과 달리 정식으로 디자인 교육을 받은 분들이 어떻게든 책이라는 사물에 디자인을 투영시키려는 노력이 있다고 생각되는데요. 그게 구체적으로 어떻게 드러났을까 하는 것입니다.

혹시 영화 <음란서생> 보셨어요? 거기 보면 포르노 소설에 그림을 그리잖아요? 그런 옛날에도 아주 획기적인 아이디어를 내는 거죠. 책을 어떻게 만들 것이냐는 고민은 옛날에 장인들이 했던 고민이나 현재 디자이너가 하는 고민이나 다를 것이 없다고 봐요. 현재는 그런 고민을 하는 사람들이 많아진 셈이죠. 하지만 책에 콘셉트를 담고 그것을 표현하기 위해 노력하는 것은 동서고금을 막론하고 똑같아요. 북 디자이너의 태도는 기본적으로 예전 장인들에게서 전이된 게 아닐까 싶어요.

강찬규
1995년 동아대학교 산업미술과를 졸업하고
같은 해 두킴디자인에 디자이너로 입사했다.
호텔 롯데 홍보실을 거쳐 1999년부터 북 디자인을
시작했다. 이후 사회평론, 이제이북스,
갈라파고스, 동녘 출판사의 책들을 디자인했으며
넥서스와 다락원 아트 디렉터를 지내기도 했다.
현재 프리랜서로 활동 중이다.

"전체 속에서의 부분,
그것과의 새로운 관계"

정병규. 북 디자이너

먼저 인터뷰에 응해주셔서 감사합니다.

그런데 왜 이런 주제가 나오게 됐죠?

전집 디자인이라는…… 먼저 그 얘기를 듣고 싶은데.

관점의 문제인 것 같습니다. 북 디자인이라는 주제를 다룰 때 어떤 관점에서 바라보고 다룰 것이냐, 저는 전집이라는 말 안에 함축적인 의미가 들어 있다고 생각합니다. 현재의 소비성향이 강한 출판 경향이나 북 디자인에 대해 말할 수도 있고, 우리나라 주거문화의 변화와도 관계가 있고, 나아가 책이라는 매체 자체에 대한 이야기까지 파고들 수 있는 주제이기도 하고요.

나도 '전집 디자인'에 대한 이야기를 듣고 이게 다뤄볼 만한 주제라는 생각이 들었는데, 먼저 생각한 것은 '총서 개념'의 등장이에요. 1970년대 성행한 전집이라는 출판의 양태가 1980년대에는 총서 개념으로 바뀌게 되죠. 사실 우리의 근대 출판이 독자와 능동적으로 만난 것은 1970년대부터라고 할 수 있어요. 그 전까지는 요소주의, 계몽주의의 차원이었죠. 그 시대를 생각할 때 사회문화적 변화도 생각할 수 있겠지만 출판으로 보면 계몽의 시대에서 교양의 시대로 넘어가는 것 같아요. 이 사회가 여유의 맛을 조금 알게 된 거죠. 레저 이전에 문화에 대한 갈증을 느끼기 시작해요. 그래서 전집의 형태를 보면 초창기에는 문학과 사상 쪽의 출판이 굉장히 활발했어요. 나로서는 교양의 시대가 시작된 거라고 이야기하고 싶은데, 그런 현상이 가능했던 것은 공급 쪽에서라기보다 수요 쪽에서의 욕구가 더 강하지 않았나 싶어요. 그게 드러난 것이 문학전집, 사상전집이었고, 후에 등장한 것이 일부 예술과 관련된 것이었어요. 그런데 신기하게도 미술전집

쪽은 별로 없었어요. 있긴 있었지만 내놓고 말할 만한
것은 아니었죠. 그런데 일본을 보면 미술 분야가 전집
중에서도 대단히 중요한 장르였거든요? 그건 아마도
당시 일본과 우리의 문화 경제적 차이에서 비롯된 게
아닌가 싶어요. 결과적으로 우리나라에서 전집이라는
것은 크게 말해서 문화생산과 시대의 관계가 만들어낸
것이 아니겠는가, 그렇게 정리가 돼요. 그러다가
1970년대 말이 되면 단행본 콘셉트가 나타나요. 휴직
기자들을 중심으로 만들어진 출판의 흐름도 있고,
여러 가지 변화를 거치면서 각 출판사들이 단행본적인
전집, 즉 총서의 시대가 된단 말이죠. 쉽게 말해서
1980년대에는 A라는 출판사가 제대로 정립이 되려면
총서를 발행하지 않으면 안 됐어요. 어떤 시리즈를
내느냐가 곧 그 출판사의 캐릭터였던 거죠. 그래서
온통 총서 시리즈였어요. 심지어 총서에 들어갈 수도
없는 것들도 총서라는 이름으로 나오던 시대였어요.
전집도 마찬가지죠. 잘 되니까 뭐든 다 전집이란
이름을 붙였어요. 그중 제일 웃기는 게 '아라비안나이트
전집'이었죠. 따져보면 별게 다 있었어요. 나중에 또 인기
있었던 것 중 하나가 '여성생활백과'였어요. 시집가기
전에 혼숫감으로 반드시 갖춰야 될 전집이었어요.
여성지 전성시대에 나타났던 특수한 한국문화적인
현상이라고나 할까요. 잠시지만 그 재미가 보통이
아니었어요. 그것 때문에 빌딩까지 산 곳이 있을
정도로. 지금은 제3기라고 할 수 있는데 몇 가지 갈래로
나눠볼 수 있을 것 같아요. 하나는 시대적 효용가치는
다 됐음에도 불구하고 관습적으로, 혹은 전통적인
명망에 기대어 남아 있는 것들이 있어요. 대표적인

것이 시집이죠. 시집 쪽의 총서 개념은 굉장히 특수한 거예요. 게다가 한국판 '시집 판형'이라고 이름 붙일 수 있을 정도의 디자인적 콘셉트도 만들어냈죠. 이건 외국 사람들이 보기에 너무 신기한 현상이에요.

세로로 길쭉한 판형 말씀이시죠? 그 판형이 어떻게 나오게 된 걸까요?

처음에 민음사 쪽에서 시작된 건데, 아무래도 시라는 장르가 산문이나 다른 문학 장르와 뭔가 달라야 되지 않느냐, 그런 의식도 있었겠고 또 무엇보다도 대단히 경제적이었어요. 그 시집 판형이란 것은 책을 형태적으로, 디자인적 차원에서 인식하기 시작한 아주 드문 경우예요. 그런데 지금은 반성 없이 관습적으로 계속 나오고 있죠. 그게 어느 정도 영향력이 있었냐 하면, 그 판형의 유행 때문에 당시의 온갖 책들이 다 그 판형이었어요. 대표적인 게 민음사 '이데아총서'예요.

'이데아총서'는 훨씬 큰 판형으로 기억합니다만.

내가 맨 처음 콘셉트를 잡고 디자인할 때는 그것도 시집 판형으로 잡았어요. 세로쓰기로 30절 판형이었죠. 그런데 파리에 가서 생각해 보니 잘못했다 싶더라고요. 그래서 돌아와서 제일 먼저 그 판형을 바꿨어요.

아까 전집을 설명하시면서 공급보다 수요 쪽의 욕구가 더 강했다고 말씀하셨는데요. 그 욕구를 좀 더 설명하자면 어떤 것일까요?

그 이야기를 하자면 세대의 문제를 빼놓을 수 없어요. 4·19와 5·16을 거쳐 교양의 시대로 접어들고 보니

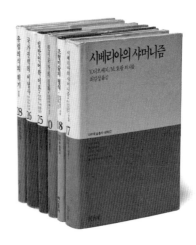

이데아총서
민음사
1985. 10 ~ 1999. 7
전 64권
디자인. 정병규

대우학술총서
민음사, 아카넷
1983 ~ 현재
전 595권(출간 중)
디자인. 정병규

세계의 문학과 사상에 대해 읽을거리가 없었던 건데, 이건 또 무얼 의미하냐면 그때까지만 해도 그런 걸 읽을 수 있는 세대는 일본말을 했었다는 거예요. 적어도 그런 걸 읽을 필요가 있는 사람들은 한글이 필요 없었죠. 그런데 상황이 달라졌어요. 해방 이후 한글세대가 고등학교를 졸업하고 대학교에 들어갈 때가 바로 1970년대 초반이에요. 그러니까 이건 한글세대가 요구하는 교양과 문학이 필요했던 것이기도 해요. 그리고 전집과 관련된 욕구에 대해 상식적으로 이야기하는 사회 변화 중에 아파트 이야기가 있는데, 사실 전집과 아파트를 그렇게 강하게 연결 짓는 것은 무리가 있어요. 아파트가 생활화된 것은 1970년대가 아니거든요. 단, 아파트적인 주거 변화가 시작이 된 것이죠. 쉽게 말해서 그때까지는 주거 공간에 과연 무엇을 어떻게 놓을까 하는 고민을 해본 적이 없었어요. 전통적인 우리의 주거 공간이라는 것은 항상 그 자체가 형상을 가지고 있었으니까요. 그런데 갑자기 사각형 공간, 그것도 텅 빈 공간이 주어지니 그걸 채워야 하는 거죠. 그걸 책이 대신하게 된 배경에는, 우리 사회에서 '성공이라는 것이 무엇인가'에 대한 사람들의 인식이 깔려 있어요. 성공했다고 하려면 돈만 벌어서는 안 된다는 거죠. 한국식 교양주의의 새로운 측면인 것이죠. 그렇다고 우리가 자기가 좋아하는 그림을 건다거나 하는 것과는 또 거리가 있는 문화거든요. 그래서 책이 그런 역할을 한 거예요. 이게 언제까지 계속되느냐 하면 컬러 TV가 등장하기 전까지는 그런 패턴이 우리 주거 문화를 지배해요. 출판을 중심으로 그대로 이식된 일본식 문화생산과 소비의 패러다임이 아파트와 맞아떨어진 거죠. 그때 생긴 게 바로 방문판매 제도예요.

그런데 과연 왜 모을까요?

그런 기본적인 문제가 떠오르죠. 거기에 대한 생각은
이래요. 모은다는 의도적인 측면과 모아짐으로써
변형되어 생산되는 효과적인 측면을 동시에 살펴야
돼요. 몽타주 효과, 콜라주 효과, 뭐 여러 가지 이야기를
할 수 있겠지만 소비의 측면을 한 번 살펴보자면, 책이란
건 대단히 과소비적인 사물이기도 해요. 특히 책을
사서 다 읽었던 시대에서, 언제든지 읽어도 괜찮으니
일단 사놓자는 시대로 변한 이후에는 더 그렇죠.
그것이 전집에서는 대단히 강하게 나타나요. 책이 가진
사물성에는 안 읽어도 사놓으면 대단히 위안이 되는
측면이 있단 말이에요. 전집이라는 것은 쉽게 말하면
축소된 도서관인데 이걸 이용해서, 이른바 모으는
것을 위안으로 삼는 소비 형태를 판매 전략으로 적극
도입한 것이 바로 어린이책이에요. 한꺼번에 사면 빨리,
많이 교육시킬 수 있다는 거죠. 그런 점을 파고들어서
어린이책 전집이 시작됐는데 그것이 본격적으로
등장하기 전에 나타난 것이 이른바 학습백과예요.
이건 한꺼번에 사니까 한꺼번에 금방 실력이 올라갈 것
같은 거죠. 지금은 사교육으로 그 대상이 바뀌었지만,
그때는 바로 이 어린이책이 교육이라는 한국 특유의
문화를 기반으로 해서 한국 출판을 양분했어요. 어린이
전집 출판사들과 총서 중심의 단행본 출판사로 나눠진
거예요. 초창기 민음사 책을 봐요. 전부 총서지. 그런
총서를 내지 않고 한국에서 제대로 자리를 잡은
출판사는 아무데도 없어요.

총서를 내지 않고도 성공하는 출판사도 1990년대 정도가 되면 나타나기 시작하죠.

그건 나중의 이야기이고, 1970~1980년대를 보면 '한길사 오늘의 사상신서' '열화당 미술신서' 등등 전부 다 총서예요. 당시 출판사에서 기획을 한다고 하면 총서 기획을 하는 거였어요. 내가 홍성사를 만들면서도 가장 고민한 것이 홍성신서였어요. 이걸 어떻게 구성할까 하는…… 관건은 기획과 문학 장르가 어떻게 만나느냐 하는 거였어요. 잘 된 기획에 문학이 들어가면 어느 정도 성공이 보장됐었죠.

결론적으로 학습백과에 뒤이어 후속으로 등장한 어린이 전집에 이르러 출판 시장이 양분된 걸로 보면 될까요?

한쪽이 교양이라고 하면 한쪽은 교육이었어요. 그런데 그때만 해도 교육이라는 것은 좋은 의미에서 학교 교육이 생각하지 못했던, 교과서가 생각하지 못했던 측면이란 점에서 대단히 중요했어요. 그리고 어린이책은 대부분 시각요소를 굉장히 중요시했어요. 당시만 해도 다색도나 원색화보, 이런 걸 하려면 돈이 많이 들었는데 전집은 비싸게 팔 수 있으니까 세일즈 포인트로 시각요소를 적극 활용했어요. 하지만 지금은 달라졌죠. 학습 중심의 어린이책은 아직 살아 있지만 교양 중심의 어린이책은 거의 죽었거든요. 대표적인 것이 세계적으로 유례를 찾아볼 수 없을 정도로 붐을 이뤘던 어린이 그림책 시장이에요. 서양이 근 100년 이상의 세월에 걸쳐 해놓은 걸 우리는 단 몇 년 만에 해치웠잖아요. 그런데 그림책은 문학이자 교양이거든. 지금 살아남은 것은 이른바 지식 그림책이라는, 교육과

그림책이 결합한 장르예요. 순수 그림책은 굉장히
힘들어요. 나머지 한쪽은 이후 단행본적 전집의 시대를
거쳐 이제 진짜 단행본 시장이 됐어요. 그 시대가
시작되면서 새로운 세대의 출판사들이 나오기 시작했죠.
그리고 조금 뒤에는 실용서라는 장르를 쑥스러움 없이
출판하는 시대가 왔어요. 옛날에는 그걸 감췄어요.
지금은 명망 있는 출판사들도 초창기에 건강책 내서 돈
벌었지만 절대 이야기 안 하잖아요? 지금 한국 출판에서
넓은 의미의 문학과 교양은 변질됐어요. 이른바
그 전까지 교양의 시대가 금기시했던 실용과 오락의
시대로 넓어진 거지. 물론 교양이 전부 다 자리를 내준
것은 아니고, 지금까지 그 안에 갇혀 있던 것이 분출한
거라고 볼 수 있어요. 이건 디자인도 똑같아요. 영역이
탈영토화되면서 영역 확충, 혹은 재영토화가 이뤄진
거죠. 그 사이에 이른바 근대문학의 죽음 같은 게 있는
거고, 또 디지털 문화혁명이 일어났고⋯⋯.

그럼 선생님이 생각하시기에 단행본의 시대로 접어든 이후에
성공한 전집이 뭐가 있을까요?

1990년대 이후 성공한 기획 중 하나는 '한길
그레이트북스'예요. 나는 그걸 굉장히 높이 평가해요.
한길사 김언호 사장은 1970년대형 지식인에다,
1970년대형 문화생산 경험이 있는, 나름대로 예리한
직관이 있는 분이에요. 그 시리즈를 시작하고 얼마
안 됐을 때 만나서 했던 말이 기억나요. 한 30권 정도
나왔을 때인데, '이건 누구도 하지 못했던 새로운
한국 문화를 만들고 있는 것이다. 정말로 지속되길
바란다'라고. 제3기 출판시대에 성공한, 또 그러면서도

보람 있는 양수겸장의 거의 유일한 기획이 아닌가
싶어요.

선생님이 디자인했던 '대우학술총서'의 경우는 어떤가요?

훌륭한 시리즈죠. 하지만 그건 출판이 전제가 된 기획이
아니었어요. 문화라는 것이 전제가 된 기획이 아니라
아카데미즘을 근거로 한 기획이라서 좀 달라요. 오히려
외국의 학술 시리즈가 모델이었어요. 예를 들면 융을
중심으로 한 미국의 아주 아카데믹한 '볼링겐Bollingen
시리즈'라든지, 그런 게 모델이었죠. 재미있는 현상은
전집이 성공하니까 외국의 유명 시리즈들을 번역하기
시작했다는 거예요. 그런데 그것들은 다 실패했어요.
실패한 이유가 뭐냐고 하면, 하나는 당시 우리 문화에
맞지 않게 너무 시각 위주로 편집된 것들이 많았어요.
두 번째는 서양에서는 너무나 상식이어서 빠진 것들이
오히려 우리에게 필요했는데 그 부분이 부족했어요.

시각 위주로 편집된 번역서 시리즈 중에 '시공사
디스커버리총서'는 성공한 경우에 들지 않나요?

그 정도를 성공이라고 보기는 어렵죠. 그 시리즈는 원래
'데쿠베르트Decouverts'라고, 전 세계적인 베스트셀러
총서예요. 나도 한국에서 출판되기를 굉장히 바랐던
책인데 생각보다는 반응이 없더군요. 옛날에 그 책을
사가지고 와서 열화당에 가져가서 이런 걸 해야 된다고
강권하기도 했었는데, 아마 지금 생각해 보면 조금
일렀던 것 같아요. '디스커버리총서'가 가진 편집과
디자인이란 것이 사실 굉장히 수준 높은 것이거든요.

원서는 그렇죠.

아니 한국판도 마찬가지예요. 디자인을 그대로
유지했으니까요. 그런데 우리 독자들이 아직도 그
맛을 잘 모르고 디자인적으로 낯설어하는 것 같아요.
그 시리즈의 베이스는 잡지 디자인 스타일이에요.
그런데 우리가 책을 그런 식으로, 이미지를 활자와 함께
절묘하게 비빔밥하는 걸 만들고 있느냐 하면 지금도
그렇지는 않아요.

그 시리즈는 원서 그대로 한 게 잘못인 것 같다는 생각도
들어요. 왠지 한글을 구겨 넣은 것 같은 느낌이 들어서요.

그건 바꿀 수가 없어요. 그 기획 자체가 갈리마르
출판사의 아트 디렉터 피에르 마르샹이 한 건데,
디자인을 전제로 하고 이미지 우선의 편집을 한 거예요.
아주 획기적인 기획이었죠. 그렇게 시작한 거라 바꿀
수가 없어요. 만약 바꾸더라도 당시 우리의 기획과
비용이 못 따라갔을 겁니다. 예를 들어 영국판을 보면
오히려 총서에 자기 나라에 관한 내용을 집어넣어서
편집을 했어요. 그래서 엄청난 성공을 거뒀죠.
우리나라는 조금 일렀던 게 아닌가 싶어요. 또 하나
출판사적으로 눈여겨봐야 할 시리즈는 시공사의
'네버랜드 시리즈'에요. 이게 처음에는 낱권으로 내다가
잘 안 팔리니까 시리즈로 묶어서 팔기 시작한 건데,
엊그제께 200권이 됐다고 하더군요. 이게 한국 출판계에
새로운 장을 연 거예요. 어린이 그림책이라는 장르에
불을 붙인 셈이죠. 그런데 초창기에는 그 의미를 아무도
못 깨달았죠. 또 무슨 전집이 있을까…… 내가 보기에
그 외에는 전부 안타나 번트 위주의 출판인 것 같아요.

너도나도 뛰어들고 출판을 기업이나 산업, 비즈니스
이런 식으로 생각하는 곳도 많고······.

비즈니스 이야기를 하니까 말씀드리는 건데, 아까 말씀하신
교양의 시대에 나온 1970년대 전집과 요즘 전집의 차이 중
하나는 전집 자체의 브랜드화가 아닐까요?

글쎄, 지금 나오는 전집도 나는 의식적인 측면이 다분히
있다고 봐요. 단순하게 독자들에게 다가가기 쉽고,
만들기 쉽고, 관리하기 쉽다는 차원을 떠나서. 예를
들면 요즘 그린비에서 나오는 '리좀 총서' 같은 건 정말
나름대로의 순수한 차원에서 출발하지 않으면 힘들죠.
1970년대는 더했죠. 아까 말한 요인들도 있겠지만 일부
의식 있는 출판인들이 근대국가가 제대로 형성되려면
당연히 갖춰야 할 인프라라고 생각했던 것도 대단히
중요하다고 생각해요. 특히 세계문학의 번역 같은
것은 단순한 상업주의는 절대로 아니거든요. 당시
무엇을 번역할 것인가를 두고 논쟁이 일어났던 것도
그 때문이에요. 물론 결과적으로 일본의 패러다임을
그대로 수입했다는 것은 우리가 익히 알고 있는
것이지만, 그에 반해 옛날 '을유 세계문학전집' 같은 것을
보면 거기에서 벗어나려는 의도가 많이 보이죠. 우리가
학교 다닐 때 많이 읽었던 알베르크의 『20세기의 지적
모험』 같은 책들은 그 당시 세계문학에 들어갈 수가
없었던 건데 한 거예요. 물론 내가 다분히 을유 쪽을
편향하기는 했지만 살펴보면 미래지향적이고 한국적인
교양의 방향성을 제시하고자 했던 측면이 많았어요.
그보다 1970년대 전집과 요즘 전집을 가만히 살펴보면,
큰 틀에서는 반복되고 있는 것 같아요. 1970년대가

결핍에 의해 전집이 나타났다고 하면, 요즘의 전집들도
마찬가지예요. 제대로 된 번역을 찾게 됐다든가, 세대가
바뀌고 시대가 바뀌면서 새로운 요구가 생겨난 거지요.
그렇게 보면 아직도 제2의 교양시대인지도 모르죠.
그러면 그 다음에 짐작할 수 있는 건 한국적 인문학
시대, 한국적 문화출판, 이런 게 오리라고 기대해볼 수
있지 않을까요?

그런데 그런 전집 문화에 꼭 긍정적인 측면만 있는 걸까요?
그렇지는 않죠. 하나 희생된 게 있어요. 안타까운 게
뭐냐 하면, 어느 나라든 그 나라의 출판을 지탱하고,
독자를 키우고 훈련시켜서 구매력을 돋우게 하는
것이 있는데, 그게 바로 문고본이에요. 그런데 전집이
문고본의 성장을 짓눌러버렸어요. 문고본이란
것은 기본적으로 내용이 문고본에 맞는 게 아니라
디자인적으로, 물질적으로 문고본에 맞게 만드는
것이거든요. 한국문학전집하고 삼중당 문고본하고
내용이 다른 게 아니란 말이죠. 그런데 이왕이면 비싸게
받을 수 있게 만드는 거죠. 이게 앞으로 길게 보면 수십
년 후 한국 출판의 암적인 존재가 될 수도 있어요.
일본의 경우를 보면 단행본 콘텐츠를 문고본으로
만들어서 파는 단계를 지나서 이제는 문고본을 위한
콘텐츠를 기획해서 만드는 단계에 와 있어요. 그런데
우리는 출판을 총체적으로 그런 맥락 속에서 보지 않고
있죠. 그 다음에 이야기할 수 있는 건 속도주의와 획일화
문제를 들 수 있겠죠. 쉽게 말하면 표준 교양, 표준 상식,
나열식…… 뭐 이런 것들. 묘한 한국 문화생산의 어두운
측면이 있죠.

구체적으로 디자인과 관련되어서 전집에 대해 이야기해보고
싶은데요.

디자인과 관련되어서는 먼저 조금 우스운 일부터
생각이 나요. 1970년대에 전집을 그렇게 애써
만들어놓고 나니까 1980년대 중후반에 가로쓰기로 다
바뀌어버렸죠. 그때 전집 회사들, 넓은 의미에서 한국
출판사들이 그 엄청난 양을 전부 가로쓰기로 다시
조판한다고 고생을 했어요. 납 활자가 사진식자로 바뀔
때도 그랬고. 물론 투자로 생각할 수도 있겠지만 그것
때문에 데미지를 입고 휘청한 곳도 굉장히 많았어요.

이른바 옛날 전집 스타일이란 것은 어떻게 형성된 걸까요?

디자인의 콘셉트는 초창기에는 전부 일본 걸 그대로
가져온 거예요. 우리 책에 금박, 은박, 그리고 장식들이
디자인적 요소로 도입된 것은 오로지 전집의 영향인데,
그게 다 일본 책에 그렇게 찍혀 있었기 때문이죠. 한국
전집 디자인의 1등 공신은 가메쿠라 유사쿠예요.
그 디자인을 죄다 가져다 썼죠. 내가 1980년대 초반에
전집 디자인을 할 때 제일 고민한 게 그거였어요. 일본을
벗어나면서도 격식 있는 콘셉트가 없을까. 재미있는
것은 서양에도 적당한 모델이 없다는 거예요. 있긴
있지만 우리와 다른 문화이니 그대로 가져오긴 힘들죠.
특히 옛날에 신영출판사에서 나온 세계문학전집을 할
때 굉장히 고민했던 기억이 나요. 결과적으로는 일본적
콘셉트이되 표현은 좀 벗어나보자고 했던 작업인데,
금박 치고 이런 건 같았지만 조금 다른, 그런 게 늘
문제가 됐었죠.

또 전집과 디자인을 연결해서 어떤 것들을 말할 수 있을까요?

내가 경험을 통해 배운 것은 조그만 실수가 엄청난 실패를 부른다는 거였어요. 전집이라는 게 한 번 계획을 잘못 세워놓으면 엄청난 파급 효과가 있잖아요. 그래서 과잉 신중주의라고 할까? 그런 게 나 스스로 생겼어요. 예를 들어 민음사 '대우학술총서'도 두 번 디자인한 거예요. 표지 디자인이나 본문 디자인을 잘못 정하면 땅을 치고 후회해요. 그래서 내 발로 찾아가서 잘못했으니까, 돈도 안 받을 테니까 다시 하자고 그랬죠. 전집은 기본적으로 매뉴얼 디자인이에요. 변하는 부분과 변하지 않는 부분이 결합된. 그 매뉴얼을 잘못 정해서 첫 단추를 잘못 끼면 고생이죠. 그리고 일반 단행본에 비해서 대단히 절제적인 디자인이 필요했어요. 서점에서 파는 단행본은 독자와의 순간적인 만남을 중시할 수밖에 없지만 전집은 그보다 오랜 시간을 두고 독자와 만나는 책이거든요. 그러다 보니 좀 격이 있어야겠다고 생각해서 주로 양장본으로 만들었죠. 아니면 케이스를 만든다든가. 어떤 면에서는 조금 오버한 측면도 있지만 그 시대가 그랬어요. 그러다 느닷없이 1980년대 중반이 되면서 모든 책이 무선으로 제본되는 시대로 가버렸어요. 그러다가 근래에 들어 책의 성격에 따라 달라지는 모습을 보이고……

요즘의 북 디자인에 대해서는 어떻게 생각하세요?

내 생각에 한국의 북 디자인은 이제 겨우 성년기에 들어선 것이 아닌가 싶어요. 무엇보다도 디자이너들의 세대교체가 일어났으니까요. 지금은 자기가 정말 하고 싶어서 확신을 가지고 하는 친구들이 생겨나기 시작했어요. 옛날에는 그런 게 거의 없었죠.

안타까운 건 이러한 우리 책의 변화와 성숙에 비해 한글
타이포그래피는 제자리걸음을 하고 있다는 거예요.
간단해 말해 한글 타이포그래피라는 것에 대해 아무
생각도 안 하는 거죠. 그냥 타이포그래피라는 것이
선험적으로 있고 그 자리에 알파벳 대신 한글을 넣으면
되는 걸로 알고 있어요. 물론 나도 그랬지만.

마지막으로 한 말씀 하신다면요.

전집 디자인을 해볼 수 있다면 얻는 게 많을 거예요.
나도 전집 디자인을 하면서 스스로 훈련이 됐던 것
같아요. 그런데 출판문화가 바뀌었으니 수십 권씩
나오는 책을 디자인할 기회가 그렇게 많지는 않겠죠.
전체 속에서의 부분, 그것과의 새로운 관계, 구조적인
입장에서 디자인하는 안목이랄까, 훈련하는 기회가 좀
아쉬워요. 홈런을 칠 수 있다고 생각하고, 또 가끔은
쳐봐야 되는데 야구 한다 그러면 안타가 최고라고
생각한단 말이에요.

정병규

1946년 대구 출생. 서라벌 예술대학 문예창작과를
거쳐 고려대학교 불문학과를 졸업했다. 파리 에꼴
에스티엔느에서 타이포그래피를 연구한 후 1975년
민음사 편집부장이 되었다. 이후 1993년까지 민음사의
북 디자인을 진행했다. 1977년 홍성사를 설립,
주간으로 있었다. 서울올림픽 전문위원을 역임했으며
1996년과 2006년 두 차례 북 디자인 개인전을 가졌다.
한국시각정보디자인협회 회장을 지냈으며, 현재 정디자인
대표, 한국디자인네트워크 회장, 중앙일보 아트 디렉터로
활동하고 있다. 작품집으로『정병규 북디자인』,『책의
바다로 간다, 정병규 북디자인 1996-2006』이 있다.

창비신서

창비
1974. 5 ~ 1998. 9
전 160권(완간)

1974년 5월 어르늘트 하우저의 『문학과 예술의 사회사』부터 1998년 9월 김중일의 『연대와 열망』까지, 인문·사회과학 및 자연과학 분야에서 주목할 만한 연구 성과들을 골라 출간한 창비의 대표적인 시리즈로 '신서新書'라는 단행본 출판 형태를 한국 출판계에 정착시킨 계기가 되었다. 문학사·문학이론·문학평론·작품집부터 사회과학·사회평론, 역사·사론, 자연과학·과학사까지 광범위한 이론과 교양의 영역을 두루 담아내 창비신서는 일관된 진정 디자인의 형태를 갖추지 못했지만 1980년대를 관통하며 우리 현실에 뿌리박은 사회과학서를 잇따라 내놓았다.

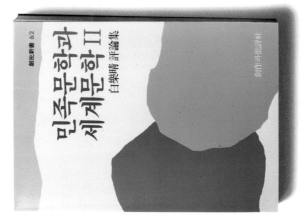

創批新書 8

民族知性의 探究

宋建鎬 評論集

創作과批評社

창비시선

창비
1975. 3 ~ 현재
전 306권(출간 중)

1975년 3월부터 발간되기 시작한 국내 최초의 시선 시리즈. 신경림의 시집 「농무」를 필두로 2009년 300번 기념시선 「걸었던 자리마다 별이 빛나다」까지 35년간 이어져 온 한국시의 흐름에서 중요한 위치를 차지하고 있다. 현실과의 소통에서 점점 멀어지던 시에 민중의 리얼리즘에 바탕한 세계관과 건강한 삶의 정서를 표출한 창비시선은 우리나라 시단에 전환의 계기를 마련했으며, 이후 복잡한 사회 현실과 문화 상황에 다양하게 대응하며 작품 경향을 수용해 갱신을 거듭해왔다. 디자인이 여러 차례 바뀌어 일관된 시선으로서의 아이덴티티는 문화사적 비중에 미치지 못하지만 창비시선은 각 시대를 대변하는 기록으로서 남아 있다. 여기에 실린 시집의 표지들은 1990년대 중반 디자이너 정병규가 작업한 것들이다.

열화당 미술문고

열화당
1975. 8 ~ 1996
전 30권

1971년 설립된 열화당은 우리나라 예술서 출판의 역사를 대변하는 출판사이다. 1970년대 중반 미술의 대중화를 위해 기획된 이 시리즈는 작은 판형과 부담스럽지 않은 두께로 일반 독자들에게 다가간 친절한 미술 안내서이다. 1975년 8월 『미켈란젤로』로 발행을 시작했으며 1976년에는 우리나라 최초로 한국 디자인사를 서술한 정시화 교수의 『한국의 현대디자인』(미술문고 21)이 출간되기도 했다. 70여 권에 달하던 미술문고 시리즈는 1990년대 중반 정병규, 기영내의 디자인으로 옷을 갈아입고 30권이 출간되었으며 현재는 발행이 중단되었다.

노아 노아

폴 고갱의 타히티 체류기

폴 고갱 지음 유수년 옮김

노아 노아 | 폴 고갱의 타히티 체류기 | 폴 고갱 지음 유수년 옮김

"노아노아'는 향기롭다'는 뜻의 타히티 원주민 마오리 족 언어다. 이는 원시적인 생기를 간직한 땅도, 폴 고갱의 왕성 작용을 뜻하며, 「그의 노아」는 폴 고갱의 타히티 체류기이며 그가 경험한 모든 순수가이고, 생생한 색채와 충실함으로 원시의 원형을 형상화해 그려내려는 상징체를 구축한 그의 독자적 사상과 작품이다. 이 책은 폴 고갱의 회화 세계 원형과의 만남 속에서 문명에 반항한 그의 야성과 열정이 가득하다.

열화당 미술선서

열화당
1977 ~ 1998
전 70권
디자인. 정병규

1977년 발행을 시작한 미술선서 시리즈는 당시의 열악한 출판 환경 속에서 고전적 저작들의 깊이에 신문만화까지 수용하며 대중들에게 미술이란 단지 보는 것이 아니라 읽혀지고 이야기되는 것이라는 점을 일러준 우리나라의 대표적인 미술서 시리즈이다. 1998년까지 지속되었으나 2000년대 들어 '열화당 미술책방' 시리즈가 출간되면서 발행이 중단되었다. 이 중 일부는 이미 열화당 미술책방으로 재출간되었거나 개정 발간될 예정이다.

피카소의 靑色時代

金枝煥 著

悅話堂 美術選書 16

한국의 굿

열화당
1983 ~ 1993
전 20권(완간)
디자인. 정병규

총 20권으로 구성된 '한국의 굿'은 우리나라 방방곡곡의 무속을 지역 단위로 정리하고 그에 대한 정당한 평가를 담아낸 책이다. 우리 문화에 대한 근원적인 물음을 제기하고, 나아가 무속에 대한 새로운 연구 가능성을 연 기획물로 평가받는다. 1970년대 이후 20여 년간 전국의 굿판을 돌며 무속의 현장을 필름에 담아온 다큐멘터리 사진가 김수남의 사진에 민속학계의 전문필자들이 글을 덧붙였다. 이곳에 소개되지는 않았지만 열화당 '한국기층문화의 탐구' 시리즈와 더불어 열화당의 아이덴티티를 잘 보여주는 책이다.

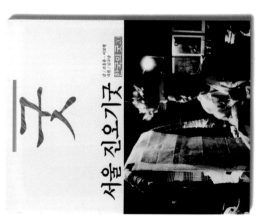

대우학술총서

민음사, 아카넷
1983 ~ 현재
전 595권(출간 중)
디자인. 정병규

대우재단이 1983년부터 기초학문 분야인 인문사회과학, 자연과학 분야를 지원한다는 취지로 시작하였다. 각 분야의 전문가로 구성된 기획위원회가 필자를 선정해 연구비를 지원하고 연구 결과가 제출되면 소정의 심사를 거쳐 출판하는 형식을 취하고 있다. 한 분야의 개론서에서부터 최근의 연구 동향까지 엄정한 연구서의 성격이 강한 대우학술총서는 국내 과학도서 시장에 본격적인 전문 과학서를 정착시키는 성과를 거두었고, 전문 용어의 우리말 표현을 정착시키는 데 기여했다는 평가를 받는다. 민음사에서 1998년까지 출간되다가 아카넷으로 옮긴 후 표지 디자인이 바뀌어 현재에 이르고 있다. 단일 학술총서로 거의 600종에 달하는 규모는 국내는 물론 해외에서도 유례를 찾기 어려운 사례에 속한다.

이데아총서

민음사
1985. 10 ~ 1999. 7
전 63권
디자인. 정병규

20세기 사상가들의 인간과 사회에 대한 새로운 통찰을 보여주는 저작물을 소개한 총서이다. 문학, 인문, 자연과학 등 분야를 가리지 않고 각 분야 당대 최고 지성의 저작을 모아놓은 이데아총서는 대중에게는 쉽지 않은 내용이었지만, 당시로서는 각 분야의 최첨단 사상을 국내에 소개한 획기적인 기회이었다. 1권 『사르트르의 철학』을 시작으로 후설, 아도르노, 들뢰즈, 푸코, 바슐라르의 인문철학서가 포함되어 있다. 처음에는 『햄릿』이나 시 선집이나 노벨 문학상 수상자 윌리엄 골딩의 『파리대왕』 등도 포함되어 있었지만 후에 문학 작품은 '세계시인선'이나 '세계문학전집'으로 새로 구성하였다.

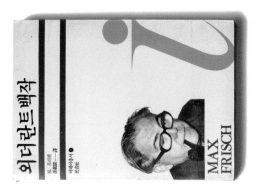

열화당 사진문고

열화당
1986 ~ 현재
전 30권(출간 중)
디자인. 기영내, 공미경

열화당 사진문고가 처음 발행된 것은 1986년이다. 『나다르』, 『앙리 카르띠에-브레송』을 필두로 당시에는 접하기 힘들었던 유명 사진가들의 작품을 담아온 이 시리즈는 사진 전공자들에게 필독서로 사랑을 받아 왔다. 현재 널리 알려진 사진문고 시리즈는 2000년대 들어 새로 디자인된 포켓 사이즈 시리즈로 사진에 관심을 가진 사람들이라면 한 번쯤 접해봤을 법하다. 2003년 3월 『유진 스미스』『낸 골딘』 등 10명의 외국 사진가들로 이뤄진 1차분에 이어 2003년 12월에 5권, 2005년 3월에 3차분 5권 등 두권이 발간되어 현재 30권에 이르렀다. 작은 판형에도 고급스러움을 잃지 않는 제이 크네와 절제된 레이아웃 등 시각매체 시대 문고본의 전범이 될 만한 시리즈이다.

Joel-Peter Witkin	조엘-피터 위트킨
Walker Evans	워커 에번스
Gabriele Basilico	가브리엘레 바질리코
W. Eugene Smith	유진 스미스
Hwang Gyu-Tae	황규태
Werner Bischof	베르너 비숍
Kang Woon-Gu	강운구
Chang Chao-Tang	장자오탕
Boris Mikhailov	보리스 미하일로프
Chung Bum-Tai	정범태
Tomatsu Shomei	도마쓰 쇼메이
Lee Jungjin	이정진
Eugene Richards	유진 리처즈
Manuel Alvarez Bravo	마누엘 알바레스 브라보
David Goldblatt	데이비드 골드블라트

열화당 사진문고

Joel-Peter Witkin
조엘-피터 위트킨

열화당 사진문고

Boris Mikhailov
보리스 미하일로프

열화당 사진문고

W. Eugene Smith
유진 스미스

입장총서

솔
1991 ~ 1997
전 36권

1991년 배낙청의 『현대문학을 보는 시각』을 필두로 출간을 시작한 입장총서는 마르크스와 프로이트라는 근대 사상의 원천 이후, 근대적 삶의 조건과 그에 맞서 인간의 사유를 밝히려 했던 국내외 거장들의 저서들을 소개하며 20세기의 지적 흐름을 정리하고자 한 야심찬 기획이다. 루이 알퇴세의 『아미엥에서의 주장』, 김병익의 『두 열림을 향하여』, 자크 데리다의 『입장들』 등 자신의 선명한 '입장'을 내세우고 그것의 위기와 해체를 동시에 보여주었던 책들로 구성된 이 총서의 책등에는 입장position을 나타내는 이니셜 'p'가 선명히 새겨져 있다. 1997년 김상일의 『러셀 역설과 과학혁명 구조』를 끝으로 8년간 총 36권의 책으로 마무리되었다.

GB

불안의 개념

쇠렌 키에르케고르 ● 임규정 옮김

Søren Kierkegaard
Begrebet
Angest

GB

인간과자연

GB

기독교의 본질

루트비히 포이어바흐 ● 강대석 옮김

Ludwig Feuerbach
Das Wesen des Christentums

GB

기독교의 본질

루트비히 포이어바흐 ● 강대석 옮김

한길 그레이트북스

한길사
1996. 1 ~ 현재
전 103권(출간 중)
디자인. design group CHANGPO

한길사가 창사 20주년을 맞아 인류 문명의 위대한 지적 유산을
집대성한다는 원대한 목표를 갖고 시작한 시리즈이다. 화이트헤드의
『관념의 모험』을 시작으로 아서 단토의 『일상적인 것의 변용』까지 100권을
내는 데 꼬박 15년이 걸렸다. 한 권의 명저를 해당 전공자가 원전 완역하는
것을 원칙으로 하고 있으며 서양뿐 아니라 아시아와 한국의 고전을
중시하여 기획했다. 우리나라에서 보기 드물게 매중의 요구와 학문적
가치가 잘 조화된 학술총서 시리즈이며 디자인적 측면에서도 초기부터
일관된 아이덴티티를 구축해 오고 있다. 100권을 기점으로 표지에서
원서명과 그레이트북스 시리즈의 트레이드마크였던 이오니아 양식의 기둥
장식이 사라졌으며 GB라는 이니셜 역시 한글로 바뀌어 있다.

프로이트 전집

열린책들
1997 ~ 2003
전 15권(완간)
표지화, 고낙범

우리나라에서 번역되어 나온 프로이트 전집은 두 가지 버전이 있는데, 1997년 정신분석학 정립 100주년을 기념하여 20권 하여 출간된 것과 2003년에 나온 15권짜리 전집이 그것이다. 모두 열린책들에서 출간되었다. 2003년 출간된 전집은 그간 지적되었던 오역과 오자 등 번역과 편집상의 문제를 바로잡고 용어를 통일시키는 세번째 과정을 거쳤으며, 화가 고낙범의 표지화를 사용한 디자인으로 강한 인상을 남겼다. 심원색을 주조로 한 15개의 섹이 사용된 프로이트 연작은 우리나라 북 디자인 역사에서 큰 줄기를 형성했던 장정 개념으로서의 북 디자인과 현대적인 북 디자인이 성공적으로 결합한 사례로 보인다.

히스테리 연구 프로이트 전집 김미리혜 옮김

성욕에 관한 세 편의 에세이 프로이트 전집 김정일 옮김

정신분석 강의

소설향

작가정신
1998. 12 ~ 현재
전 23권(출간 중)
디자인: 오진경

작가정신 '소설향' 시리즈는 한국 문단을 이끌어가는 대표적 작가들이 새롭게 발표한 중편 분량의 소설을 단행본으로 묶어냄으로써 쉽게되 문학 출판의 활로를 모색하고자 기획된 시리즈이다. 소설향은 소설이 향기와 소설의 고향을 아우른 것으로, 문학이 지닌 내음과 소설이 태어난 본향을 모두 지켜내겠다는 뜻을 담고 있다. 이윤기의 『진홍글씨』를 시작으로 김채원 성석제 정영문 이승우 장정일 윤대녕 배수아 죽방반는 신예들까지 총 스물세 명의 대표하는 기성작가에서 촉망받는 신예들까지 총 스물세 명의 작가가 참여했다. 차분한 두 오픈의 일러스트로 이어가던 '소설향' 시리즈는 2003년 디자이너 오진경이 디자인으로 새롭게 태어났다.

민음사 세계문학전집

민음사
1998. 8 ~ 현재
전 225권(출간 중)
디자인. 정보환

1998년 오비디우스의 『변신 이야기』로 시작한 민음사 세계문학전집은 시대의 변화를 반영한 원전 번역, 서양 중심의 문화에서 벗어난 진정한 의미의 '세계문학' 등 2000년을 전후로 나타난 새로운 출판 조류를 대변하는 문화전집이다. 영문학을 위주로 하는 우리나라 문화와 아프리카 등 딸 그대로 전 세계문학을 망라했으며, 우리나라 문학까지 '세계문학'의 범주에 넣어 김승옥의 『무진기행』, 황석영의 『객지』 등을 목록에 포함시켰다. 100번과 200번에는 각각 상징적으로 『춘향전』과 『홍길동전』을 넣었다. 북 디자이너 정보환의 디자인으로 성공적인 아이덴티티를 구축한 민음사 세계문학전집은 2009년 1월 200권 출간을 기념하며 국내 각 분야의 유명 디자이너들과 협업한 특별판을 출간하기도 했다.

1 민음사 변신 이야기 1 ■ 오비디우스

5 민음사 동물농장 ■ 조지 오웰

29 민음사 농담 ■ 밀란 쿤데라

34 민음사 백년의 고독 1 ■ 가르시아 마르케스

44 민음사 데미안 ■ 헤르만 헤세

47 민음사 호밀밭의 파수꾼 ■ 제롬 데이비드 샐린저

75 민음사 위대한 개츠비 ■ 프랜시스 스콧 피츠제럴드

88 민음사 오만과 편견 ■ 제인 오스틴

100 민음사 춘향전 ■ 작자 미상

150 민음사 신곡 ■ 단테 알리기에리

154 민음사 카라마조프가의 형제들 1 ■ 도스토옙스키

174 민음사 분노의 포도 1 ■ 존 스타인벡

225 민음사 시칠리아에서의 대화 ■ 엘리오 비토리니

책세상문고

책세상
2000. 3 ~ 현재
전 122권(출간 중)
디자인. 민진기

실험지식총서와 더불어 2000년대 문고본의 새로운 부활을 시도한 총서 시리즈로 딱딱한 학습서의 틀에서 벗어나 독자들과 소통하는 인문학의 새로운 발로라는 평가를 받고 있다. 국내 학자들이 집필하는 대표적인 '기획문고'로서 역사, 민족, 비디, 통일, 환경 등 당대의 모든 화두를 망라한다. 또한 소장학자들을 필자로 발굴함으로써 젊은 연구자들이 학문적 성과를 세상에 내놓는 장으로도 기능하고 있다.

2000년 3월 『한국의 정체성』을 선보인 이래 『반동적 근대주의자 박정희』 『문화로 보면 역사가 달라진다』 『가난에 빠진 세계』 『일상의 지리학―인간과 공간의 관계를 묻다』 등 현재까지 122권이 출간되어 있다.

책세상문고 · 우리시대

001

한국의 정체성

탁석산 지음

도스토예프스키 전집

열린책들
2000. 6
전 25권(완간)
디자인. 이승욱
표지화. 선종훈

1933년 신태삼이 번역한 『청춘의 사랑』 이래로 67년 동안 일본어판과 영어판이 주의 작품을 읽어야 했던 도스토예프스키의 러시아어 원전을 번역한 전집이다. 원고 매수 38,000매에 달하는 방대한 양을 총 25권으로 구성하였다. 표지화를 의뢰받은 화가 선종훈은 각 원고를 읽고 해당 작품이 쓰여진 시대의 도스토예프스키 사진을 토대로 작품의 느낌에 따라 연작을 그려냈다. 열린책들의 북 디자인을 특징짓던 가로로 조금 잘린 사투앙장 포맷이 본격적으로 시작된 책이기도 하다.

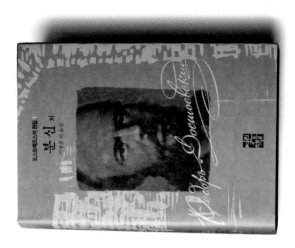

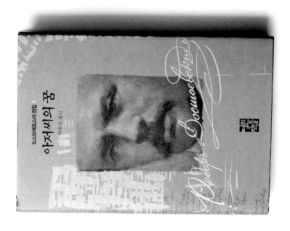

대화 시리즈

디자인하우스
2000. 6 ~ 현재
전 11권(출간 중)
디자인, 윤희정, 황경아, 정현숙, 송세미

'대화dialogue'는 20세기 디자인에 큰 영향을 미친 예술가들이 세계를 가상의 인터뷰를 통해 조망하는 시리즈이다. 그래픽, 제품, 디스플레이, 사진, 건축 등 디자인에 영향을 미친 인접 분야의 인물들까지 폭넓게 다루고 있다. 손에 쥐기 쉬운 판형, 시각 이미지의 적극적 활용, 가상 인터뷰라는 콘셉트 등은 디자인의 대중화를 위해 오랫동안 노력해온 디자인하우스의 출판을 잘 보여준다. 2000년 『영상디자인의 선구자 솔 바스』로 발간을 시작한 '대화'는 2008년 양장본으로 바뀌어 지금까지 11권이 출간되었으며 조만간 후속권이 발간될 예정이다.

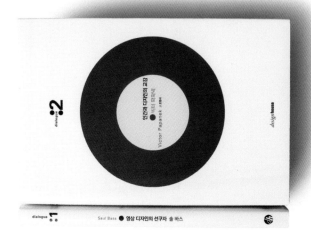

대산세계문학총서

문학과지성사
2001. 6 ~ 현재
전 83권(출간 중)
디자인. 조혁준

문학과지성사와 대산문화재단이 공동으로 기획하여 2001년부터 펴내기 시작한 세계문학총서이다. 세익스피어에서 시작해 도스토예프스키, 톨스토이를 거쳐 헤밍웨이, 헤세로 끝나는 이른바 세계문학 '고전' 목록에서 벗어나 새로운 세계문학 지도를 그리자는 의도에서 출발했다. 기획의도를 반영하듯 국작과 시대를 막론하고 낯선 작가들이 넓게 포진한 이 총서는 기존의 관습적인 문학전집 시장에 신상했던 독자들에게 반가운 선물이었느데 디자인 역시 그러했다. 세하얀 바지에 제목, 지은이 등 몇몇 텍스트로만 구성된 표지는 화권한 소설 코너에서도 단연 눈에 띄는 것이었다. 2005년 8월에 출간된 『독자를 죽였어야 했는데』부터는 변화된 시장 환경에 맞춰 단행본 콘셉트를 반영해 각 작품의 개성을 살린 디자인으로 출간되고 있다.

러시아 인형
Una Muñeca Rusa Adolfo Bioy Casares
아돌포 비오이 카사레스 지음 | 안영옥 옮김
문학과지성사

세계민담전집

황금가지
2003. 9 ~ 현재
전 18권(출간 중)
디자인. 안지미

한 민족이 오랜 세월 동안 축적해온 삶의 지혜가 담긴 건 세계의 민담을 읽은 전집이다. 근대 이후에 그려진 국가성보다 언어와 관습을 공유하는 민족을 중심으로 구성되었으며 2003년 9월 한국을 포함해 러시아, 몽골, 남아프리카 등지의 민담으로 구성된 1차분 10권을 출간했으며 중국 소수민족 편까지 현재 18권이 나왔다.

철학선집

이제이북스
2004. 1 ~ 현재
전 6권(출간 중)
디자인. 강찬규

엄밀히 말해 이제이북스 '철학선집'은 계획된 시리즈는 아닙니다. 『헤겔 또는 스피노자』나 『자연이라는 개념』 등 이제이북스에서 나오는 철학서 중 디자인적으로 같은 콘셉트의 책들이 모여 자연스럽게 시리즈의 형태를 띠게 된 특이한 경우로 현재까지 6권이 출간되었다. 하지만 결과물만을 놓고 봤을 때 이 책들은 철학이라는 주상적인 학문 영역과 그 개념을 시각적 형태로, 그것도 매우 단순한 시각적 대립항을 통해 효율적으로 표현해 있다는 점에서 근게에 출간된 총서 시리즈 중 디자인적으로 높은 완성도를 보인다는 평가를 받고 있다.

HEGEL OU SPINOZA

스피노자의 정치

SPINOZA ET LA POLITIQUE

자연이라는 개념

R. G. 콜링우드 지음 / 유원기 옮김

THE IDEA OF NATURE

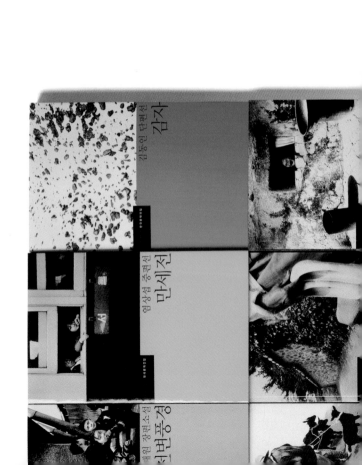

한국문학전집

문학과지성사
2004. 12 ~ 현재
전 38권(출간 중)
디자인. 조혁준, 임유희, 정은경

문학과지성사의 '한국문학전집'은 2000년대 들어 새롭게 활성화되고 있는 문학전집의 흐름을 잇는 주요 시리즈이다. 각 권마다 한 명의 책임 편집자를 선정해 작품 및 판본 선정, 해설 집필은 물론 작가의 의도를 훼손하는 수준을 넘지 않는 한도 내에서 표기를 현대화하는 등 기획부터 기준 전집류와 차별성을 두고 정본 전집으로서 자리매김할 수 있도록 신경을 썼다. 판형은 최대한 문고판에 가깝게 만들었으며 미술평론가 박영택이 표지 사진 기획에 참여해 이감철 임영균 배병우 구본창 등 우리나라의 대표적인 사진작가들의 흑백사진을 선정, 색면과 함께 구성하였다.

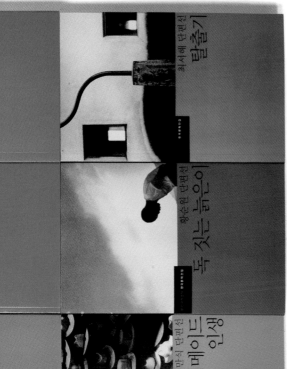

사이언스 마스터스

사이언스북스
2005. 6 ~ 2009. 10
전 19권(완간)
디자인. 안지미

1995년 영국에서 처음 출간된 이래 전 세계 26개국에서 번역 출간된 사이언스 마스터스는 매우 쉽게 다루는 전문학에서 시작하여 이르기까지 과학계의 뜨거운 주제들과 기초 과학의 핵심 지식들을 알기 쉽게 소개하는 과학서 시리즈이다. '거장master'이라는 말이 아깝지 않은 스타급 필자들이 대거 참여한 이 시리즈는 우리나라에서는 1990년대 두산동아에서 잠시 나오다 말았었다. 2005년 사이언스북스는 디자이너 안지미에게 시리즈 전체의 디자인을 의뢰해 출간을 시작했으며 얼마 전 완간하였다.

리영희 저작집

한길사

2006. 8

전 12권(완간)

디자인. design group CHANGPO

표지 사진. 배병우

2005년 3월 저선집 최고록 『대화』가 나온 지 1년 반 만에 전 12권으로 정리되어 출간된 리영희 선생의 저작 모음집이다. 선생의 대표작이자 판금도서로 지목되기도 했던 문제작 『전환시대의 논리』『우상과 이성』을 비롯해 개인적 삶의 최고록 『역정』『대화』등 기존의 저작 11권에 새로운 저작 『21세기 아침의 사색』을 더해 창작 저서로만 구성됐다. 북 디자인은 한길사 디자인팀이 진행했으며 선생의 삶과 정신이 늘 푸른 소나무와 같다는 한길사 김언호 대표의 생각을 반영해 사진작가 배병우의 소나무 사진으로 커버를 장식했다.

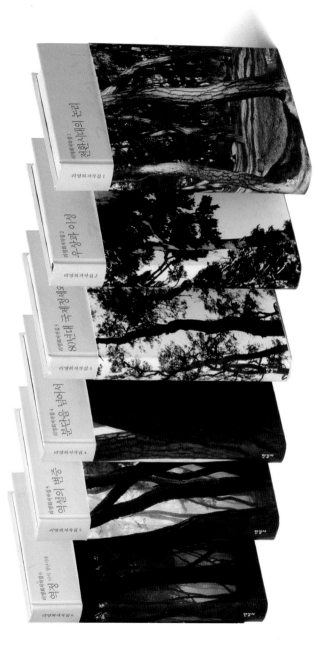

143

뤼시스
Lysis
강철웅 옮김

플라톤
PLATON

뤼시스 Lysis 강철웅 옮김

Lysis

정암학당 플라톤 전집

이제이북스
2007. 4 ~ 현재
전 8권(출간 중)
디자인. 강찬규

이제이북스의 플라톤 전집'은 서양철학의 근원으로 일컬어지는 플라톤의 저작을 그리스어에서 직접 우리말로 옮기는 지난한 역할을 자임하며 지난 2000년 활동을 시작한 정암학당의 학문적 성과이다. 2007년 전집 1차분 『뤼시스』 『크리티아스 I.II』 『크리티아스』를 시작으로 현재까지 『알키비아데스 I.II』 『크리티아스』를 시작으로 현재까지 모두 8종이 대화집이 출간되었다. 『국가론』 등 플라톤의 대표작은 물론, 위작으로 판명되었지만 번역할 만한 가치가 있는 책들까지 모두 번역하여 완간할 예정이다.

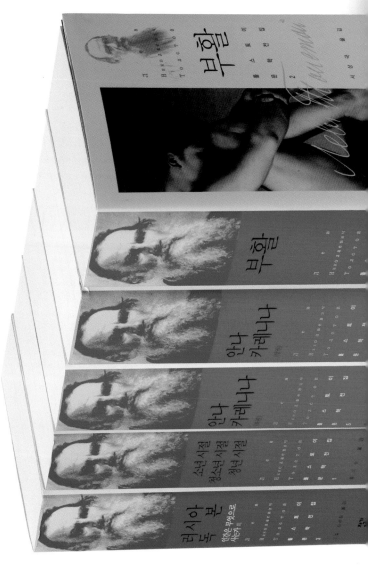

톨스토이 전집

작가정신
2007.7 ~ 현재
전 5권(출간 중)
디자인. 이승욱

2010년 체코 니볼라예비치 톨스토이 사망 100주년을 기념해 그의 문학세계 전반을 소개하고자 기획된 시리즈이다.

『소년 시절, 청소년 시절, 청년 시절』을 시작으로 『부활』 『러시아독본』 『안나 카레니나』(전2권)가 출간되었다. 그동안 번역 소개된 톨스토이의 작품 중에서 오늘날에 어울리지 않는 표현들을 수정해 현대적인 감각을 살리면서도 원전에 충실할 수 있도록 재번역했으며, 총13권을 완간 예정이다.

번역 원전은 톨스토이 탄생 150주년을 기념하여 모스크바에서 출간된 작품 전집 중 순수 문학작품이 수록된 권들을 선정했다.

백낙청 회화록

창비
2007. 10
전 5권(완간)
디자인. 이선희

한국 사상계의 거장 백낙청이 1966년부터 2007년
6월까지 행한 좌담, 대담, 토론, 인터뷰 등을 엮은 총
5권의 회화록會話錄이다. 이 책은 민족문학론, 분단체제론
등을 통해 한국사회에 대응하는 굵직한 이론을 정립해온
백낙청의 사상적 편력이자 133명에 달하는 지식인과 함께
어울려 만들어낸 거대한 집단지성의 기록이다.

바바 프로젝트

안그라픽스
2008. 6 ~ 현재
전 5권(출간 중)
디자인. 김승은

'바바 프로젝트'는 국내의 대표적인 디자이너들의 작품을 묶은, 지금껏에는 있어야 했을 형태의 디자인 총서이다. 63쪽짜리 작은 크기의 책에 해당 디자이너의 작품을 압축해서 군더더기 없이 '보여주는' 제으로 2008년 6월 윤호섭 서기호 안상수 이성표 김현이 작품집 5권이 출간됐다. 넓게 보면 1986년 출간한 『한국전통문양집』을 시서으로 동시대 젊은 디자이너들의 작업과 생각을 담은 『나나 프로젝트』, 우리 디자인의 제다움 찾기를 논한 『따따 프로젝트』 등 한국 디자인의 정체성을 찾고 만들어가려는 안그라픽스 출판의 맥을 잇는 작업으로 볼 수 있다.

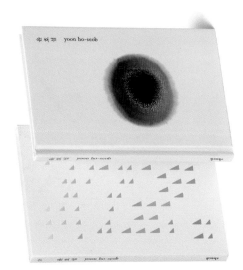

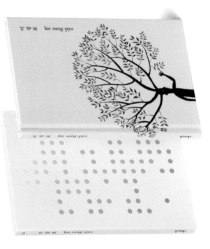

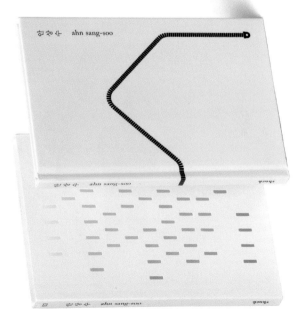

함석헌 저작집

한길사
2009. 3
전 30권(완간)
디자인. design group CHANGPO
표지 사진. 김중만

사상가, 민권운동가 겸 문필가인 함석헌 선생 서거 20주기 및 탄생 108주년에 즈음하여 펴낸 '함석헌 저작집'은 1988년 전 20권으로 간행된 '함석헌 전집'을 토대로 총간된 시리즈이다. 새로 찾아낸 시 72편과 강연문 26편, 편지 39편, 에세이 11편, 동양고전풀이 17편, 인물론 9편, 대담 6편 등을 포함하여 새로운 디자인으로 편집하였다. 각 권 맨 뒤에는 중요한 개념을 색인하여 선생의 사상을 조망할 수 있게 했다. 표지에는 생전에 꽃과 나무 가꾸기를 좋아했던 선생의 생명존중 사상을 담아낸다는 의미에서 사진작가 김중만의 꽃 사진'을 사용했다.

움베르토 에코 마니아 컬렉션

열린책들

2009. 10 ~ 2010. 1

전 26권

디자인. 석윤이

냉철함 정도로 지밀하고 노리적인 문장과 유머러스한 농담의 조화. 에코의 글은 일체화 그림을 감상하거나 열겨 있는 패즐을 푸는 묘미를 안겨준다. 무겁고 가벼운 내용이 혼재되어 있다는 것도 '에코 마니아 컬렉션'의 특징이다. 그래서 진정이 성격을 포괄해서 보여주는 디자인이 어느 때보다 필요했다. 우선 각색적인 컬러 표현이 돈보이는 팝아트'로 디자인의 콘셉트를 설정했다. 여기에서 관건은 다양한 색체를 조화롭게 배합시키는 것이었는데, 이를 위해 에코의 표정을 다양하게 보여주는 이미지를 수소문하는 네 노력했다. 색체를 중복해서 사용하지 않는 것은 물론 책 한 권 한 권이 힘을 잃지 않도록 보색을 가미하는 것도 잊지 않았다. 컬포지에 드러난 주요 색상 세 가지를 원색 바탕에 띠의 형태로 표현해 화려하면서도 자분한 느낌을 전달해 숙표지를 제작했다.

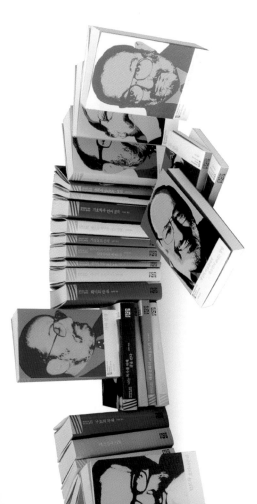

에코의 표정과 그를 둘러싼 세상이 하나의 이미지로 보일 수 있도록 출판사 로고와 책 제목은 최대한 튀지 않게 은별색으로 처리했다. 대신 책등의 제목은 무광 은박을 입혀 눈에 띄도록 배려했다. 먼지의 컬러 역시 각 표지의 주요 색상에 맞춰 별색 인쇄했다. 그동안 얼린책들에서 꽤나 전집은 대부분 양장 형태였지만, 팝아트적인 요소를 가미한 이 책의 성격을 고려해 이중으로 된 소프트 커버 방식을 채용했다.

문학동네 세계문학전집

문학동네
2009.12 ~ 현재
전 74권 (출간 중)
디자인. 송윤형 외

문학동네 세계문학전집은 2009년 12월 레프 톨스토이의 『안나 카레니나』를 시작으로 지금까지 70여 권이 출간되었다. '21세기의 정전'을 제시한다는 취지 아래 학계와 문단에서 활발하게 활동 중인 8인의 편집위원이 작품 선정에서부터 번역에 이르기까지 참여했다. 지난 반세기 동안 해외 주요 언어권에서 창작과 연구의 진전에 따른 변동을 고려했고, 그 결과 불멸의 명작은 물론 동시대 중요한 정치사회문화적 실천에 영감을 주고 현재 세계문학의 흐름을 주도하고 있는 작가와 작품들이 포함되었다. 2009년 노벨문학상 수상자 바르가스 요사의 대표작 『염소의 축제』, 소설가 김영하의 젊은 번역으로 만나는 피츠제럴드의 『위대한 개츠비』, 오랫동안 절판되어 독자들이 간절히 기다려온 김은국의 『순교자』 등이 대표적이다. 2010년 노벨문학상 수상자 헤르타 뮐러의 최신작 『숨그네』와

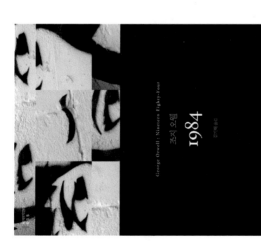

George Orwell : Nineteen Eighty-Four
조지 오웰
1984
김기혁 옮김

문학동네

문학동네 세계문학전집은 양장과 무선 두 가지 형태로 제작되었다. 소장본으로서의 역할을 다하면서도 휴대성을 잃지 않기 위해 표지에 보호 커버를 덧씌워있다. 가장 읽기 편한 본문 디자인과 눈이 아프지 않은 지질 또한 신중히 고려했으며, 각각의 책 표지 이미지들은 고전의 현대적인 재해석으로서 새로움을 전하고자 하였다.

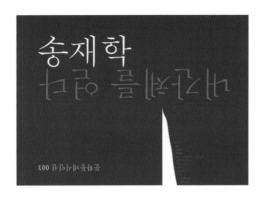

송재학

내간체(內簡體)를 얻다

문학동네시인선 003 송재학 시

문학동네시인선 003

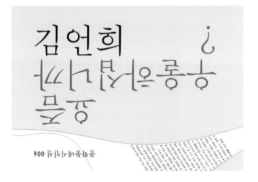

김언희

요즘 우울하십니까

문학동네시인선 004 김언희 시

문학동네시인선 004

허수경

청동의 시간 감자의 시간

문학동네시인선 002

문학동네 시인선

문학동네
2011. 1 ~
진행중
디자인. 수류산방 중심

새롭게 출발한 문학동네 시인선은 당대 한국시의 가장 모험적인 가능성들을 적극 발굴해서 독자들에게 선보이고 있다는 계획을 갖고 있다. 이런 취지에 걸맞게 오랫동안 판형처럼 굳어진 시집 판형에 혁신을 단행했다. 오늘날이 시는 과거와 달리 행이 길어졌고 행과 연의 구분이 없는 산문시의 비중도 커졌다. 이러한 현대시의 변화를 고려하여 문학동네 시인선은 기존 시집 판형을 두 배로 키우고 이를 가로 방향으로 눕혔다.

독자들에게는 가독성을 높이고, 시인들에게는 더욱 급진적인 실험의 장을 제공하자는 것이다. 최승호 시인의 시집 『아메바』는 한 페이지를 네 개의 공간으로 분할해서 한 편의 시를 네 편으로 배주하는 실험도 시도했다. 이밖에도 빈 공간에도 불과한 상하좌우의 여백을 적극적으로 활용하거나 사진과 그림을 문자 텍스트와 결합하는 실험 등을 통해 읽는 시에서 '보는 시로의 전환을 꾀하고 있다. '문학동네 시인선'은 기존 판형을 과감하게 재조되는 '일반판'과 혁신 판형으로 재조되는 '특별판'을 동시에 출간하고 있다.

북노마드 디자인 문고 01

전집 디자인

초판 1쇄 인쇄 2011년 7월 5일
초판 1쇄 발행 2011년 7월 12일

글. 최성일 정재완

펴낸이. 강병선
편집인. 윤동희

기획. 박활성
편집. 임국화 박은희
디자인. workroom
사진. 박정훈
마케팅. 방미연 우영희 정유선 나해진
온라인 마케팅. 이상혁 한민아 장선아
제작. 안정숙 서동관 김애진
제작처. 영신사

펴낸곳. (주)문학동네
출판등록. 1993년 10월 22일 제406-2003-00045호
임프린트. 북노마드

주소. 413-756 경기도 파주시 교하읍 문발리 파주출판도시 513-8
전자우편. booknomad@naver.com
트위터. @booknomadbooks
페이스북. www.facebook.com/booknomad
문의. 031.955.2660(마케팅) 031.955.2675(편집) 031.955.8855(팩스)

ISBN 978-89-546-1527-3 04600
 978-89-546-1538-9 (세트)

이 책의 국립중앙도서관 출판시도서목록(CIP)은 e-CIP
홈페이지(www.nl.go.kr/cip.php)에서 이용하실 수 있습니다.
(CIP 제어번호: CIP2011002649)

www.munhak.com